ユネスコ世界遺産
アウグストゥスブルク城と
ファルケンルスト城（編）

# ブリュールの アウグストゥスブルク城

T0310960

United Nations
Educational, Scientific and
Cultural Organization

**Castles of Augustusburg
and Falkenlust at Brühl**
World Heritage since 1984

Deutscher Kunstverlag Berlin München

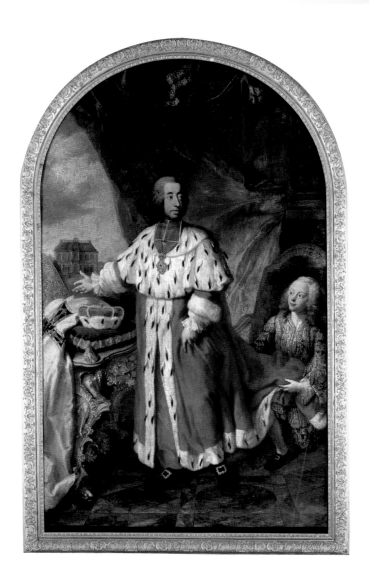

「小姓を従えた選帝侯クレメンス・アウグスト」ジョルジュ・デマレ作、1746年

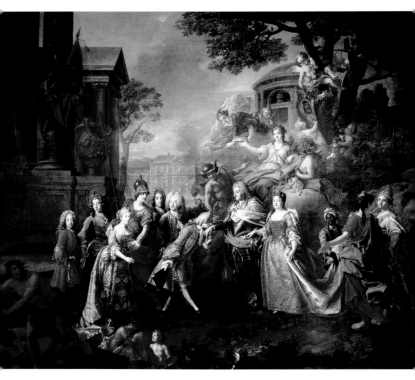

「選帝侯マックス・エマヌエルと家族の再会の様子を表すアレゴリー」
ヨーゼフ・ヴィヴィエン作、1715年

　　後見役であった皇帝はグラーツにおいて子息たちの素質を
調査させたが、父親は息子達の個人的な希望など考慮せずに
ヴィッテルスバッハ家の政治政策を重視して彼等の将来を決め
てしまった。

　　こうして1715年、クレメンス・アウグストは聖職者身分の第一歩
として剃髪を受け、同年レーゲンスブルク司教区の司教補佐及び
ベルヒテスガーデンの大公兼主席司祭、アルテッティングの主席

司祭となった。ついで1716年3月には早くもレーゲンスブルクの司教座に就任した。

1716年から17年にかけて彼は神学、論理学、物理学それに哲学の研究に専念するために兄フィリップ・モーリッツと共にローマに赴き、最終論文では皆が注目するような驚くべき業績を上げた。1719年3月中旬、イタリア滞在中に死去した兄フィリップ・モーリッツの訃報がまだウェストファーレンに届かないうちに、パーダ―ボルンとミュンスターの教会参事会員はクレメンスを司教に選抜した。同月、クレメンス・アウグストが世を去った兄に代わって司教に選ばれるように手際良く事を運んだのは、バイエルン公の交渉役フェルディナンド・プレッテンベルク男爵であった。クレメンス・アウグストには引き続き帝国北西部地方における役職が約束されていたために、一番年下の弟ヨハン・テオドールの便宜を計ってレーゲンスブルク司教区を断念したが、1722年5月9日にはケルン大司教区の司教補佐になった。この選抜がもとで叔父ヨーゼフ・クレメンスの没後、1723年11月12日には既にケルン大司教兼選帝侯に就任することが出来た。次にクレメンス・アウグストはヒルデスハイム司教大公国の司教選挙でも成功したが、この時もプレッテンベルク男爵の巧みな交渉力が効果を発揮し、それがもとで男爵はこの青年大公の下で宰相の位にまで昇進した。

しかし幾つもの役職を兼ねることは教会法に違反しており、教皇による制裁を免除してもらうための条件は、早急に司祭として叙階を受けることであった。この条件は1725年3月4日、ミュンヘン近郊のシュワ―ベン城で満たされた。

1725年の夏、クレメンス・アウグストはフランスに行き、ヴェルサイユ、マルリー及びシャンティーの宮殿を訪れた。1727年9月以降はヴェネチア、パドヴァ、ミラノ、フィレンツエを通り、11月9日ドミニコ会のサンタ・マリア・デラ・クエルチャ教会で教皇ベネディクト13世から司教叙階を受けるためにローマ北方の町ヴィテルボに到着した。叙階式の終了後は叔母であるトスカナ大公妃ヴィオランテ・ベアトリックスと共にナポリ、イスキア島、ローマ、ロレートまで旅をした。

ヴェストファリア条約締結以来、カトリックの司教領主とプロテスタントのブラウンシュワイクーリューネブルク公国出身の管理者が交互に支配していたオスナブリュック司教公国における

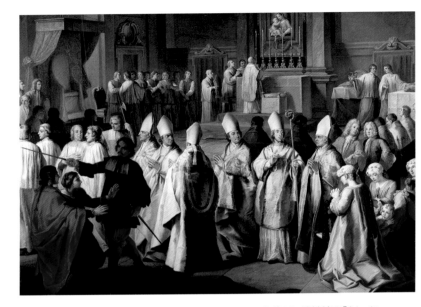

「司教叙階に次いで祝福を与えるクレメンス・アウグスト」連続絵画「クレメンス・アウグストの司教叙階」から。フランチェスコ・フェルナンディ作（別名インペリアリ）、1727年以後。

1728年秋の司教選任に際しても、クレメンス・アウグストは5つ目の司教区を得るために教皇から問題なく特免を得ることが出来た。こうして彼は当時、Monsieur de cinq églises「5つの教会の支配者」と呼ばれるようになったのである。

　ドイツ騎士修道会総長の地位獲得もフェルディナンド・ブレッテンベルク男爵の巧みな交渉により成功した。こうしてクレメンス・アウグストの名は1732年以来、最高位の地位と威信に結びついてはいたが、政治的な権力を行使する職務ではなかったので、国外での援助金と併せてドイツ騎士修道会から入る高額の収入を城の構築事業のために利用することが出来たのである。

　翌年の初めにケルン選帝侯国でドイツ騎士修道会との折衝を担当する大臣ヨハン・バプティスト・フォン・ロル男爵がプレッテ

ンベルク男爵の親戚と決闘して命を落としたが、この時クレメンス・アウグストは深い危機感に追い込まれた。不当にも事件の張本人として咎められた宰相プレッテンベルク男爵は、全ての役職を剥奪されて宮廷から追放された。「偉大なる宰相」としてこれまで政治的に巧みに糸を引きながらも皇帝に対して忠実な政策を遂行していた人物であったが、今後数十年間はクレメンス・アウグストの統治に終止符が打たれるまで宰相はしばしば、罷免されたのであった。この時からケルン選帝侯はフランスとオーストリアという大勢力に挟まれ、不安定な精神状況に落ち込んだ。そこで皇帝フランツ一世はケルン選帝侯クレメンス・アウグストのことをvraie girouette「実に無節操な天気屋」と言ったほどである。この移り気な性格を非難することも出来るであろうがその反面、彼は支配領域においてほぼ40年にも及ぶ平和な時期を築き上げたのである。

　クレメンス・アウグストにとって人生最大の出来事であり、同時に最高潮に達したヴィッテルスバッハ家の政策の一つは、フランスとプロイセン王国の支持を得て弟のバイエルン選帝侯カール・アルブレヒトが遂に神聖ローマ帝国皇帝の栄誉を受けるまでに至ったことである。1742年2月12日フランクフルトの聖バルトロメウス大聖堂でカール7世の戴冠式は盛大に行われた。この時マインツ大司教は新皇帝を聖別する役割を気前よくクレメンス・アウグストに委ねたために、彼は自分で弟に塗油を施すことができたのであった。

　クレメンス・アウグストにとってフランクフルトでの儀式は最も豪華な行事であった。盛大な行列もさることながら、パリで仕上げられた戴冠式用の礼装についても触れるべきであろう。これは一般にカペラ・クレメンティナと呼ばれ、礼装を構成する60枚以上の布に黄金の刺繍が施されており、現在に到る迄ケルンのドーム宝物館に保存されている。

　この種の儀式、権力のほどを示す建物、煌びやかな歓迎行事、それに宮廷祝宴などを通じてクレメンス・アウグストは帝国で6つの支配領域を有する大公として稀に見る格式の高さを誇示しようとした。自分としては絶対主義的な支配者のように振る舞ったが、実のところ彼の管轄した司教公国の制度は議会の各身分層にかなりの発言権を認めていたために、真の権力行使は大幅に制限されていた。

　狩猟権は昔から貴族の特権であったために、これに因む各種の作法を大切に守ることは、豪華な宮廷生活の中でも重要なことであった。ケルン選帝侯クレメンス・アウグストは当時の熱狂的な狩猟ファンの一人とされ、狩猟を芸術形態として大いに繁栄させた人物であった。

　クレメンス・アウグストの性格のもう一面は時折、宮廷生活から隠遁したいという気持ちに駆られたことであった。一時的な隠棲は当時の精神的な思潮に沿ったことであるが、クレメンス・アウグストの場合には強い宗教的な要素が著しかった。そんな訳で彼の建てた城の殆どには奥まった所に祈りや瞑想にひたる場所が設置されている。ボンの聖階段教会、ミュンスターのクレメンス教会やクレメンスウェルトのカプチン会修道院教会なども彼の寄進で建立されている。神への畏敬の念は2001年に列聖されたカウフボイレンのクレシェンティナ・ヘースとの往復書簡に滲み出ている。幻示を見ながらも現実的でテキパキとした人生観を持った優れたフランシスコ会修道女はクレメンス・アウグストの相談相手、精神上の指導者になった。この女性はクレメンス・アウグストが親しい友人ヨハン・バプティスト・フォン・ロルの死からどうしても立ち直れなかった時に彼の傍に付き添ってくれた。彼はこの修道女に友人の救霊について問い合わせたほどである。

　彼はまたボンのハープ演奏者メヒティルド・ブリオンと関係して生まれた一人娘アンナ・マリアの将来に責任を感じていた。そこで娘として認知し、メッスで教育を受けさせてから、レーヴェンフェルト伯爵夫人として昇格させた。こうしてこの娘は従兄弟にあたるフランツ・ルドヴィヒ・フォン・ホルンシュタインつまりアウグストの弟カール・アルブレヒトの庶子と結婚することが出来たのである。

　芸術愛好家として知られるクレメンス・アウグストが狩猟の他に特に情熱を注いだのは建築、絵画、陶器その他様々な宝飾類の蒐集である。そのためにクレメンス・アウグストを訪問した外交官等は彼の趣味の良さを誉めることが出来た。

　クレメンス・アウグストは狩猟の際に厳然たる規律と良い条件を求めていたために、60歳になっても整った体型を保っていた。そんな訳で1761年2月6日コブレンツのエーレンブライトシュタイン城滞在中に死去したことは当時の人々にとって深い衝撃であった。

　ケルンのドームにあるヴィッテルスバッハ家の霊廟が遺体の最後の憩いの場となったが、幾つかの臓器は摘出されてボン、心臓は一族の伝統に従ってアルテッティングの恩寵礼拝堂の銀製の器に安置された。

　彼は遺言の中で今後選ばれる後継者が包括相続人となるよう指定し、残された借金の返済には個人所有物を売却するように指示していた。こうして1761年から行われたオークションで早くも家具や芸術品の一部が売却された。ケルン選帝侯となった2人の後継者マックス・フリードリヒ・フォン・ケーニヒスエッグ―ローテンフェルス(1708－1784)とミュンスター大公兼司教マックス・フランツ・フォン・ハプスブルク―ロートリンゲン(1756－1801)の宮廷生活は、クレメンス・アウグストに比べると控えめで狩猟は大幅に制限され、狩猟用の城は使用されることもなくなってしまった。

マルク・ユンパース
# 城建築の歴史

## 城建築の前史—1723年までのケルン選帝侯の城について

　ブリュールの町は目前の山脈とライン川との中間地帯にあり、町の名前は湿地帯ではあるが、領主の牧草地の一部でもあったことを意味している。これで判るように市民の居住地域とケルン大司教兼選帝侯の水城との間は深い関係があった。12世紀以来ブリュールは領主の行政中心地であると同時に狩人が逃げ込む場所でもあった。ここには1288年から自然動物園があったことが証明されている。

　13世紀以後、ケルンの都市領主である大司教と裕福で意識ある市民との抗争が高まったために、逃避の場として大司教ジークフリート・フォン・ヴェスターブルク(1274－1297) は、ブリュールの町を拡大することにした。自然動物園と1285年に都市に格上げされた住民居住地域の近くには反乱を起こしたケルン市民から身を守るために堅固な水城が構築された。

　このブリュール城は1288年にケルンから追放された大司教や選帝侯の滞在先として頻繁に利用され、多方面に渡って拡大された。こうして現存する2カ所のオランジェリーの間の地帯に経済活動の場及び一本だけしかない城への通路をさらに防備するもう一軒の城が水城のまえに出来上がった。

　城は第3回大同盟戦争の渦中1689年4月21日、フランスのルイ14世によって爆破されたが、その時までは4方面から閉鎖された防塞と、内側の城及び塔を備えた堂々たる建物であった。破壊以前の城の存在意義は極めて高く、1651年には亡命中のフランス宰相ジュール・マザラン枢機卿の一時的な住まいになっていたほどである。

　敵軍撤退後の城の状況について新任のケルン選帝侯ヨーゼフ・クレメンス・フォン・バイエルン公は「城の上階は火事のために屋根も木材もありません。」という報告を受けた。

　城の再建についてヨーゼフ・クレメンスは当初、さほどの興味を示さなかった。しかし彼自身が10年以上もフランスに亡命する

フランツ・ヴォルフ・メッテルニヒ伯爵が試みた中世期の城の復元図1934年

羽目に陥ったスペイン継承戦争が1714年に終結してから漸く田舎風の質素な城を建てようという考えが本格化してきた。そこでフランスの宮廷建築家ロベール・コット(1656－1735)に宛てた手紙で自分の計画案を述べ、設計図面を依頼した。彼にはフランス式宮殿という時代に合った要素を取り入れながらも廃墟の中から出来るだけ多くの物を維持して再利用することが便利であり、財政的な理由からもそれが必要であると思えた。1728年まではこの条件が城の建設計画の基本であった。著しく破損された南翼を城の中心館として全面的に新築し、城主の個人部屋に充

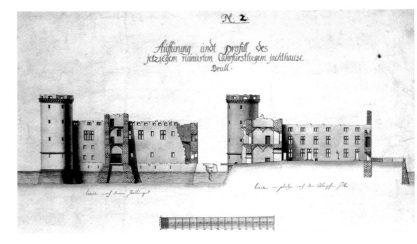

「現在は廃墟となった選帝侯のブリュール狩猟館断面」ヨハン・コンラート・
シュラウン、1724年。

てることにした。当時の時代精神に応じて城を取り巻く風景にも
大幅に変更の手が加えられた。こうして自然動物園の部分には
フランス風のバロック様式庭園が計画され、ここから並木道が首
都ボンの選帝侯城にまで続くという企画がなされた。ボンの宮
廷に到るもう一つの連絡路としてブリュール城とライン川に運河
を築くことになった。この計画が実現していればボンの宮廷各所
は船の運航が可能な水路で結ばれていたかもしれない。しかしこ
れら野心的な計画は経済的な事情から実現には至らなかった。

## 現在のアウグストゥスブルク城建築の歴史

　1723年クレメンス・アウグスト・フォン・バイエルンが選帝侯国の地位を継承して以来、ブリュールの城構築計画は再び主要な関心事項となった。場所柄の良さと狩猟に最適な条件が揃っていたのが城構築計画の決定的な動機となった。叔父のヨーゼフ・クレメンス同様にクレメンス・アウグストも、最初はボン在住のフランスの宮廷建築家ロベール・コットの代理人ギヨーム・オーベラ (没年1749頃)に打診した。彼もまた城再建のために設計案を提出したが、それは味気なくむしろ古典的な形式美のためであろうか、却下されてしまった。

　やがてクレメンス・アウグストは最初にウェストファーレンで統治していた時に、自分に気に入った建設計画書を提出した若い建築家ヨハン・コンラート・シュラウンと知り合った。シュラウンは廃墟となっていた城を抜本的に測定してから、東向きに3翼の建物を構築する企画を進めた。その際に城の北西部の隅で損傷の少なかった中心塔をこれから建てる城の北西部の先端に取り込み、南西部に新たに建てられる予定の礼拝堂の塔と対になるように計画した。

　シュラウンは北翼館に住居と主要な部屋を造り、南翼館は経済活動を営む場所になるようにした。以前の城は統一された姿で経済活動の場として再建し、中庭に面している東側には大きなパルテール（区画花壇庭園）を造る計画をした。

　1725年7月8日、クレメンス・アウグストはこの城の落成式を行い1728年には早くも基礎構造を完成させた。ところが遅くとも1728年にはクレメンス・アウグストの兄カール・アルブレヒトの宮廷建築家としてフランスで修業したフランソワ・キュヴィリエ（同名の建築家の父、1695－1768）が建築計画に介入して来たのである。こうしてシュラウンはブリュールの城構築の任務から外され、計画は大幅に変更された。その結果、アパルトマンの主要部分は丁度出来上がったばかりの南翼館の経済活動を営む場に移された。この時、既に階段の間を現在の位置に配置する計画があったようで、土台は早くも築かれていた。キュヴィリエと同様にバイエルン宮廷に仕えていた造園師ドミニク・ジラール（1738年没）が室内に照応するフランス式庭園を南翼館の中心

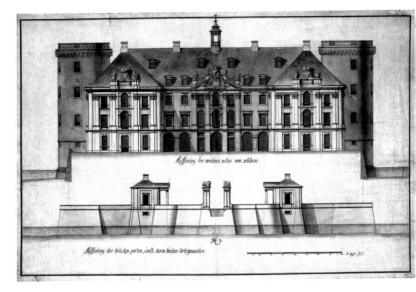

「城の前景」及び「橋への入り口と両側の警備員詰所」ヨハン・コンラート・シュラウン、1724年頃

部のファサード（正面）の前に設置した。1735年には遂に二基の塔、つまり北西部にあった中世期からの城の塔、及びごく数年前に築いて装備していた礼拝堂の塔も撤去された。後者の塔はかつて城の濠があった場所に築かれていたので、既に損傷が見えていたらしい。建物内部では城の一階にまで延びていた塔の残部は1911年に漸く取り払われ、ゲレンデ部分は皇帝ヴィルヘルム2世のサイン入り階段と替えられた。尤も現在では地下室に塔の残存物が保存されている。

　今や背後に主要な部屋が控える南側ファサードは、ジラールの庭園計画によって城を代表する出発点として造り直された。ここでまたもやヨーゼフ・クレメンスと部分的ながらロベール・ド・コットの計画案が決定的になった。こうして1735年以後、西側には取り壊された以前の城に代わって、新たに装備した城と修道

院付属の「天使の聖マリア教会」に通じるオランジェリー、祈祷室、経済関係の場、劇場が設置された。但しこの劇場は1761年以後に撤去された。

　城の構築は地元の建設指導者ミヒャエル・レヴァイリー (1700頃－1762)に一任された。レヴァイリーは1740年からバルタザール・ノイマン(1687－1753)が考案した新しい階段の取付工事をも引き受けた。彼がノイマンから工事を引き継いだのは、必然的なことであった。何故ならノイマンは各種の企画を手がけていたために、ライン・フランケン地方との関わり合いの方が深かったからである。ケルン選帝侯の城に彼が滞在したことを証明できるのは6回だけである。

　クレメンス・アウグストはドイツ北西部各地で様々な建築計画を抱え、その都度重点の置き場を変えていたので、城構築は彼が世を去った後も続けられた。選帝侯の没後、室内装備品の一部は売却された。しかしそれでも後任者マックス・フリードリヒ・フォン・ケーニヒスエッグ－ローテンフェルスはさしたる計画変更もなく城の建設計画を最後まで遂行した。正門の入り口脇にあったが現在は消失した警備員詰所の設置を以って建築工事は漸く完了したのである。

## フランス革命からプロイセン時代のアウグストゥスブルク城
## 1794年－1944年

　フランス革命に続きライン川左岸地域は革命軍に占領されたが、それに先立つ1794年にケルン選帝侯国最後の支配者、選帝侯マクシミリアン・フランツ・フォン・ハプスブルクーロートリンゲンが亡命したために、城は選帝侯の夏の離宮としてもはや使用されなくなった。元から宮廷にあった各種の調度品の多くは1815年までの期間に紛失し、所有者とその役割も変化した。ナポレオン支配下では城の処置に関して部分的ながら多くの計画があったが、手はつけられなかった。

　漸く1814から15年にかけて旧選帝侯領の大部分がプロイセン王国に編入されると当初は躊躇しながらであったが、城の整理と維持及び城の付属庭園はプロイセン王国の管理下に入って行った。それでもフリードリヒ・ヴィルヘルム4世（1840－1861）が政権を取るまでは城への対処法は、現状維持のために必要な対策を練るだけに限られていた。

　イギリスのヴィクトリア女王訪問が契機となって、1842年から城と庭園は大幅に修復刷新されることになった。こうして同女王がライン川に沿った旅をした1845年以後、アウグストゥスブルク城は王室関係の賓客を接待し、身分に相応しい場所となったのである。これ以来プロイセン王家の一族もラインラント地方北部に滞在する時にはしばしばこの城を使用するようになった。

　1876年から77年には広範囲に渡って安全点検と修復が行われたために、数年間はホーエンツォレルン家の一族で城への関心が薄くなっていた。1897年、当時の皇帝夫妻の宿泊のためにアウグストゥスブルク城が使用されたのが最後となり、これを除けば各部屋は一般に公開されていた。今後プロイセン王家はめったに城を使用しなくなり、城の手入れは疎かになった。その結果1908年から第一次世界大戦の間にまたもや室内、屋根、水道管などに大掛かりな修理作業が必要となった。計画によれば城はプロイセン将校の保養施設として使用するが、主要な部屋だけは王室の一族が訪問した場合にいつでも準備を整えておくという段取りになっていた。

　しかしこの計画は第一次世界大戦によって葬られてしまっ

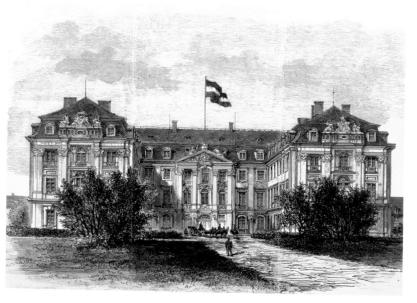

黒、白、赤の国旗を掲げたアウグストゥスブルク城　東側から見た光景

た。1918年、王制は廃止され、城の将来の使い道と有意義な管理方法について様々な問題が論じられた。1927年、アウグストゥスブルク城は城博物館としてプロイセン政府管理の城と庭園に編入されたために、問題は当面の解決を見た。しかしプロイセンの国家解体と第二次世界大戦後のドイツ分割により新たな問題が発生した。1944年から45年に受けた戦争の被害、特に北翼館を修理するために必要な方策は、国家として地域を統合できる構造が欠如していたために、ライン北部地方の記念建造物管理官等が行政、財政及び記念建造物維持の目的で協力し合うことになった。

　1946年新たに編成されたノルトライン・ヴェストファーレン州が城の管理を引き受けてから漸く状況は安定してきた。最初は城の施設を州の特別不動産に格付けするという案が臨時的に出さ

れた。そうなれば城は高級文化財の管理下に入ることになるので、今でもこのように考える向きもある。この数十年間ノルトライン・ヴェストファーレン州はブリュールの城施設の維持、修理、充実のために多額の資金を投資している。この努力と芸術的に卓越したアウグストゥスブルク城の意義、庭園とファルケンルスト城は1984年、ユネスコにより人類の世界遺産のリストに載せられた。それだけではなく城は1949年から1996年にかけてドイツ連邦共和国大統領の国賓をもてなす会場としても世界的に知られるようになったのである。

# 城建築の概要

マルク・ユンパース

## 城の外観

　アウグストゥスブルク城を構成する主要館は、東方向に面した中庭を囲んで配列された3翼の建物に分かれている。殆どがレンガ造りで漆喰を塗った建物は、後世の鑑定により復元された黄色、白及び灰色を基調とする3翼から構成され全て3階建て、内1翼の屋根裏部屋は二層構成である。このためブリュールの城はバロック時代のヨーロッパの宮殿構築に見られる古典様式の構造に準じている。しかし同時代の他の城に比べるとブリュールの場合、正面玄関の様相は比較的控えめである。但し1728から1732年までにヨハン・フランツ・ファン・ヘルモントとその工房が仕上げた三つの正面ファサード（正面入り口）やアティック階（屋階部分）の品の良い飾りは注目に値する。北側ファサードだけは殆ど壁の分節がない。この建物の先端には漆喰の下に部分的ながら中世期からの城壁の跡が二階に到る迄見えている。

　1722年、シュラウンがローマ留学中に知識を得たローマの後期バロック時代の様式は、城の外観部分の建物構成の中にはっきりと表れている。両側翼館のファサードなどを見ると、角々した要素を取るなどシュラウン独特の本領が発揮されていることに気付くであろう。

　各館の正面入り口の彫刻は、この城が狩猟と娯楽の他に住居としての役目を果たしていたことを語っている。出入り口側に面している中庭の正面ファサードは選帝侯の序列と権力のほどを誇示している。中心館の正面切妻壁を占めるのは、バイエルンの菱形、プファルツのライオン、冠を抱く選帝侯用の帽子等の色で仕上げられたヴィッテルスバッハ家の紋章である。ミヒャエル騎士団の鎖に囲まれた紋章は、両側を剣、司教杖及びクレメンス・アウグストの支配領—左から右にオスナブリュック、パーダ─ボルン、ケルン選帝侯国、ヒルデスハイム、ミュンスター─の紋章を一族に手渡す小天使によって挟まれている。切妻壁の上には三

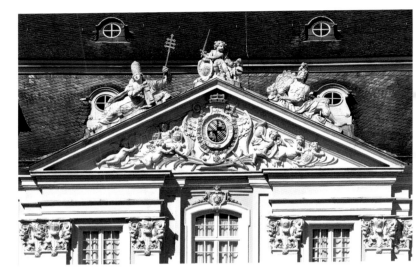

中心館の正面切妻壁

重冠を頂く教皇、俗界と聖界の権力を象徴する軍神マルスの像が配置されている。切妻壁の最先端部には又もや小天使がドイツ騎士修道会の紋章と記章を見せている。両翼のアティック階にはCAのイニシャル、ドイツ騎士修道会の鎖、選帝侯の帽子、司教杖と剣を組み合わせにした渦巻装飾が4大陸を表す像の横に置かれている。つまりヨーロッパとアジアは南翼館側に、アフリカとアメリカは北館翼側に配置されている。こうして各大陸は城の建設者の前にひれ伏しているのである。その下のピラスター（壁を支える柱）の柱頭には又もやライオンとケルン選帝侯の支配領の各紋章が見える。

　庭園側正面のキュヴィリエによる装飾は特に権力や支配権のアレゴリーを中心にしているわけではない。ここではむしろ城の公園内で狩猟が出来る部分に因んで、狩猟やこれにまつわる神話が中心である。庭園の中心軸の最初とも言える正面ファサードの中心には選帝侯が何よりも好んだ花綱装飾と小天使、最も高貴な礼法とされた狩猟、つまり鷹狩りを表すレリーフがある。ファ

サードを支える柱には妖精やサテユロスなど狩猟に関する図像学でお馴染みのモチーフがある。窓扉前の金箔を施した鉛製メダイヨン—部分的に塗り直されている—を付けた格子の飾りつけも同じく狩りに因んだものである。ここでは鷹狩と並んで追猟と猪狩りの光景が表されている。正面ファサード上のアティック階では戦利品装飾の間でトランペットを持つ芸術守護の神が城の建設者を理想的な猟師として謳歌している。フランス革命以前には身分の高い者と芸術保護者の支配権を正当化するという意味で、狩猟は戦術同様に重要事項だったのである。

　西側で町側に面したファサードには、選帝侯とその序列に因む事物が柱頭彫刻や彫刻を施した切妻壁両側の戦利品装飾の下に見られる。この切妻壁を飾るのはクロノスが支える時計—オリジナルは現在紛失—と4人の小天使である。切妻壁の北半分では小天使の一人が燃えさかる松明を手にかざし、上にいる朝焼けの女神オーロラに注意を払うように仕向けている。これに対応して向かい側の切妻壁の小天使は燃えさかる松明を消し、横たわるディアナと共に日没を象徴している。要するにこのファサードの装飾を通じて地上の権力や偉大さは全てはかないものであることを暗示しているのであろう。

　切妻壁と共に全ファサードのアティック階の装飾は風化がひどく1977年から1981年にかけてコピーに置き換えられ、オリジナルは倉庫に収納された。

マルク・ユンパース
**青の冬季用アパルトマン**

　北翼館の地階には、1783年から冬季用の住まいと言われる部屋が一続きになっている。18世紀中頃までは室内装備に度々手が加えられたが、遅くとも1730年頃からは使用出来る状態になっていた。ここでは騎士の間と呼ばれる部屋と第一控え室のみがほぼそのままの姿で保存されている。その他の部屋の機能は1910年頃の建物改造や1944年から45年にかけての戦争による破壊などのために改造された。要するに第二控室 (24) は博物館となり、階段 (25)、廊下 (26/27)、ろくろ回しの部屋(28)、カツラの間 (29)、及び第二の執務室(30) は現在、見学者用入り口と博物館ショップになっている。

　最初の執務室(31)、祈祷室を備えた寝室(32)、化粧室 (33/34)、別の執務室 (35/36) などその他全ての部屋は、建築学上の判断から一括して建物管理室及び衛生管理室として使用されている。これらの部屋から持ち去られた暖炉、扉上の装飾、壁の化粧張りなど無数の品目は城内の別の部屋に配置されたり収納されたりした。現在公開されている部屋は博物館として整備されている。

**第二控室(24)**

　1982年に城の歴史に因む装備品目録を全て作成した後、改めて青のダマスク織りの壁かけを掛けたためにこの部屋に続く一連の部屋は、青の冬季用アパルトマンと呼ばれている。正面壁には城主クレメンス・アウグスト・フォン・バイエルン、左壁には城の建築を完成させた選帝侯マックス・フリードリヒ・フォン・ケーニヒスエッグ―ローテンフェルス、右壁には最後のケルン選帝侯オーストリアのマックス・フランツの肖像画がある。当初、右翼館北東部の部屋の一角にあったファイヤンスの暖炉は第二次世界大戦中に壊され、取り出した破片をもとに2008年に復元されたものの修理の跡が生々しく残っている。

　括弧内の番号は、本書の表紙の内側にある見取図の番号と一致する。

**室内備品（左から右に選択）**

絵画：「選帝侯マックス・フリードリヒ・フォン・ケーニヒスエッグ―ローテンフェルス」1765年頃、「選帝侯クレメンス・アウグスト・フォン・バイエルン」ヨーゼフ・ヴィヴィエン工房、1725年頃、「選帝侯オーストリアのマックス・フランツ」1784年以降。

家具：引出付の小箪笥、針葉樹。引出付の小箪笥、カシの木にブラジルシタン及びバラの木の化粧張り、ヤコブ・カイザー工房で1760/65に製作されたとされる。戸棚、モミの木にクルミの木の化粧張り。

ストーブ：ファイヤンス製。製作：パウル・ハンノンク、ストラスブール18世紀前半。

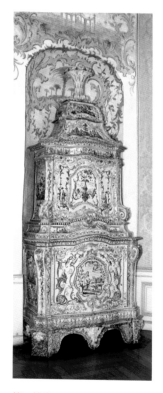

第一控室のファイヤンス製ストーブ、ストラスブール、18世紀中期

**第一控室 (23)**

この部屋でも一見の価値があるのは、北西部の一角に最初から置いてある三段構成の高いファイヤンス製ストーブである。ロココ風の飾りを上に描き、当時の流行で白とブルーで着色したシノワズリーと金箔を施したロカイユ装飾で飾られているが、最初の蓋は紛失した（現在の棕櫚の花瓶は19世紀）。ストーブを置いた煉瓦製の床上（オリジナル通り）の壁龕部分には青と黄色が不完全ながらも残っているが、これはストーブの色に合わせたものである。

この部屋に最初からある扉上の装飾画は、城主の狩猟にかけた情熱を示唆している。騎士の間に通じる扉の上を飾る白鳥の絵は、左側の題字によると1740年にブリュールの狩猟の森で起こった出来事を記憶するものである。ヴィッテルスバッハ家とハプスブルク家の人々の肖像画を飾った部屋は、歴史に基づいて忠実に仕立てたわけではない。西壁には聖職者の服を

着た選帝侯クレメンス・アウグストの肖像画がある。この絵は城主が聖職者として数々の役職を担っていたことを語っている。北側正面の壁にはクレメンス・アウグストの祖父母でミュンヘンのニンフェンブルク城を建てたフェルディナンド・マリア・フォン・バイエルンとヘンリエッテ・アデライーデ・フォン・サヴォワの肖像画がある。ここに続く壁を飾るのはクレメンス・アウグストの兄、選帝侯カール・アルブレヒト・フォン・バイエルンとオーストリア出身の夫人マリア・アマリアの肖像である。一族の肖像画に続き南壁の肖像画はオーストリアのマリア・テレジアと夫君フランツ一世ステファン・フォン・ロートリンゲンである。18世紀中、この二つの部屋には腰掛椅子だけしか置いてなかったが、それは控室としては当然のことであった。

**室内備品（左から右に選択）**
　絵画:「選帝侯クレメンス・アウグスト・フォン・バイエルン」18世紀後半、「選帝侯フェルディナンド・マリア・フォン・バイエルンとヘンリエッテア デライーデ・フォン・サヴォワ」ポール・ミナール作、1700年頃、「カール・アルブレヒト・フォン・バイエルンとオーストリア出身の夫人マリア・アマリア」ヨーゼフ・ヴィヴィエン作、1730年頃、「皇帝フランツ一世ステファン・フォン・ロートリンゲンとオーストリアのマリア・テレジア」マルティン・ファン・マイテンス作、1750年頃。
　扉上の装飾画:「この野生の白鳥はアウグストウスブルク城近辺で1740年の冬に撃たれた」の題字付き絵画、ヨハン・マティアス・シルト作、1740年頃、「2匹のシャコを加えた2頭の猟犬」。
　家具:引出付の箪笥2台、針葉樹とカシの木にバラの木、暗いブラジルシタンの化粧張りに紅葉と梨の木の嵌め込み。真鍮の留め金、ルイ16世時代。クッションを張った椅子、カシの木、1750－1775年。
　ストーブ:ファイヤンス製、ストラスブール、18世紀中期。

## 騎士の間/ビリヤードの間 (22)
　この部屋の中心を占めるのは、18世紀に冬季用住居のために仕上げられ、飾り模様の皮製壁覆いと上飾りのあるファイヤンス製ストーブである。縦形長方形の壁覆いは、各部分を交互に縫い合わせ、下地となる銀色と油性の色彩で全体を塗った初期ロココ様式（レジャンス）の飾りをレリーフのようにした仔牛の皮製である。壁覆いは2つの異なる日付を入れた生地から出来ており、こ

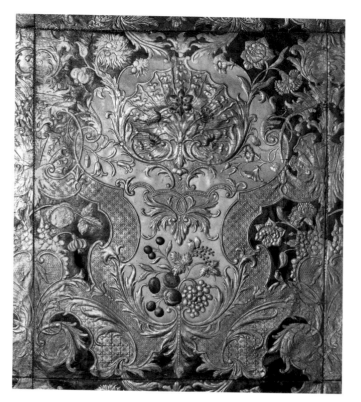

騎士の間の皮製壁覆いの細部、1725年頃、メッヘレン

の部屋に最初から掛けられていたのか、どうかについては意見が分かれている。これが再使用であるという説は、歴史的な資料からも支持されている。18世紀の装備品調査目録は既に皮製の壁掛けと赤色の皮を張った15脚の腰掛椅子、玉突き台、それに狩猟や武器を描いた扉上の装飾画について触れている。これらの品目は19世紀からプファルツ＝ノイブルク家の王子の子供達の肖像画で置き換えられている。覆いをかけた暖炉の上にはCAの文字が相互に絡み合い、城主の典型的なデザインを指す渦巻き模様を差し出す天使が配置されている。

**室内装備品（左から右に選択）**

架台上の絵画:「選帝侯クレメンス・アウグスト」ジョルジュ・デマレの工房、1750から55年頃。

扉上の装飾画:「ファルツーノイブルク家の王子達」（詳細不明）、17世紀後半、内一人は多分後の選帝侯ヨハン・ヴィルヘルム・フォン・プファルツ、1840年頃、ベンスブルク城からの移動。

家具: 上に聖体容器を備えた引出付の箪笥。クルミの木にもみじ、サクラ、ツゲ材の化粧張り、18世紀中期。机付戸棚、針葉樹にトリネコ、ブナ、桜、梅の化粧張り、リュティッヒ、18世紀後半。机付戸棚、針葉樹にクルミを塗り付け、ブラジルシタン、バラ、紅葉、カシの木、鉛をはめた寄木細工、18世紀前半、針葉樹とカシの木にクルミと梅の化粧張り、マインツ、18世紀中期。

皮製壁覆い:牛皮、銀箔及び金のニス塗り、メッヘレン、18世紀前半。

蓋付の暖炉: 1750年頃、ストラスブールでの製造とされる。

ヴィルフリート・ハンスマン

## 玄関ホールと階段の間

### 玄関ホール（1）

入り口ホールは黄褐色で仕上げた外側の建物同様に長方形の平たい空間であり、左右は上に天窓のあるほっそりとした狭い開口部で挟まれている。最初は開口部に扉がなかったので、馬車はなんの支障もなく中に入ることが出来たが、現在はガラス扉でさえぎられている。壁を支えるピラスターとその前に立ち外側に面した古代ローマ時代のイオニア式の明るい灰色の柱は、土台部分を共通にしており、長い横壁を3面─中心部を大きく、左右を小さくして─に分節している。玄関ホールは階段の間に到る北側に開かれ、格子ドアで閉まるようになっている。一本一本の柱とピラスターは、長い横壁の部分と同様に入り口と脇の開口部を囲んでいる。南壁の真ん中で漆喰装飾を施した壁龕を飾るのはヨーゼフ・アントン・ブリッリ（1798年没）の作品、龍に乗り、右手に日傘を持って水を吐き出す中国人の等身大の像である（1763年）。最初は黄金色を塗りつけたこの鉛の像は、新たに各種の色づけをしてから城の付属公園内のインド館の西側野外階段の壁龕の中に置かれていた。しかし1822年の同館取り壊しの際に玄

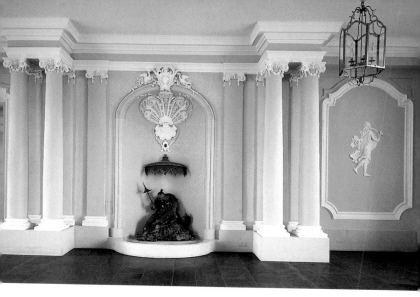

玄関ホール南壁、噴水のある壁龕と中国人の像、元インド館からの移動

関ホールに移されて来た。カルロ・ピエトロ・モルセニョ(1772年没)が1728年に音楽の間 (63)の天井に彫り付けた音楽師の鋳像は、この部屋が戦争で壊されたため1945年から玄関ホールの西側の壁の断面に取り付けられた。

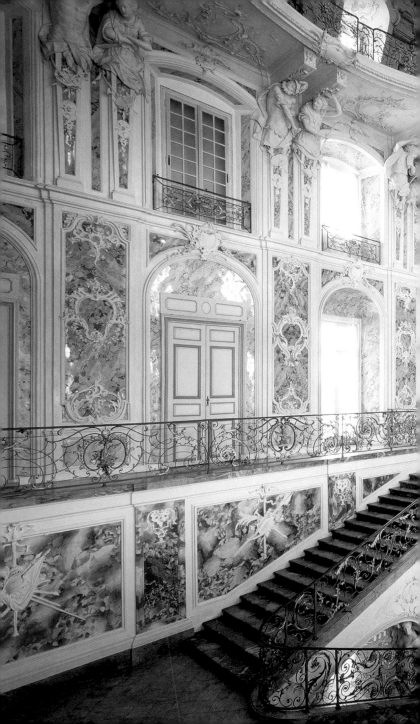

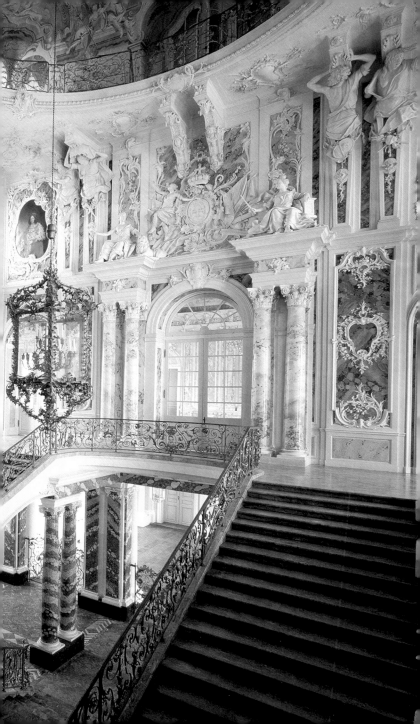

## 階段の間 (2)

　階段の間―宮廷行事を行う第一歩の場―は、18世紀の室内装飾芸術の中でも最高峰を誇るものである。化粧漆喰壁、白の漆喰彫刻、絵画の色彩は完璧なまでに調和がとれている。城の中心館の全幅の中で北側に位置している階段の間は出入り口に繋がっており、長さ15.5m、幅14.25mの床面積の上にあり、4階の高さ20mに達する屋根部分に迄、突き抜けている。階段の間が北翼館の中心壁にまで伸びているために、東壁は全4階の内、どの階も二つの窓からのみ光を採取することが出来るが、西壁は各階毎に4つの窓から光の採取が可能である。化粧漆喰壁の色彩が異なるために薄暗い地階と、明るく輝く玄関ホールをはっきりと対比させるのは、ヨハン・ゲオルク・ザントテナー(1700－1780)が手がけた華やかな鉄格子戸（1764）である。階段を中心にした地階は、2本一組の柱で区切られた3廊式の空間場であり、両側の階段を含めると5本の軸線から成る階段の間に繋がっている。中心階段の向きとは方向が逆になる両側の階段は、壁に面した通路と共に地階の左右両側軸線上の円型天井の上に構築された。幅は広くても高くはないラーン製大理石の階段は、焦らずに上り降りをすることが望ましいであろう。地階の左右両側軸の円型天井には、1763年から64年にかけてフランソワ・ルソー(1717?－1804)が描いたファルケンルスト城前の狩猟を主題とした緑色の風景画がある。

　鷹狩人となった小天使の姿が地階の円型天井部分の大きな漆喰彫刻にあり、この風景の主題にうまく照応している。一本の柱を4体毎に囲む群像は部分的にゆったりとした姿勢ではあるが、両側の中心軸上の円形天井部分を支えている。ヘルメ柱（男性半身像を付けた柱）に支えられた階段の間の天井は大きな楕円型で、カルロ・カルローネ(1686－1775)がフレスコを描くことができるように工夫された。

　地階からこの絵を見ると、屋根裏部屋の平らな天井が円球のように見える。階段の間は化粧漆喰壁で見事に覆い尽くされ、1955年から1961年にかけて磨きなおして色を復元させたが、しばらくすると又もや部分的ながら色が褪せて来た。地階では元来、黄土色と共に紺色と各種の赤色の階段が主体であるが、階段の間では明るい緑色と黄色が際立っている。空間が高くなるにつれて白い漆喰彫刻が重なり合い、天井のフレスコ画の色彩とコントラ

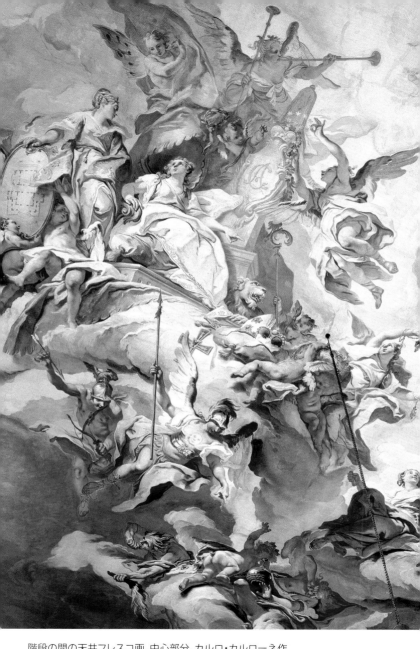

階段の間の天井フレスコ画、中心部分、カルロ・カルローネ作

34/35頁:斜めに見た階段の間の地階

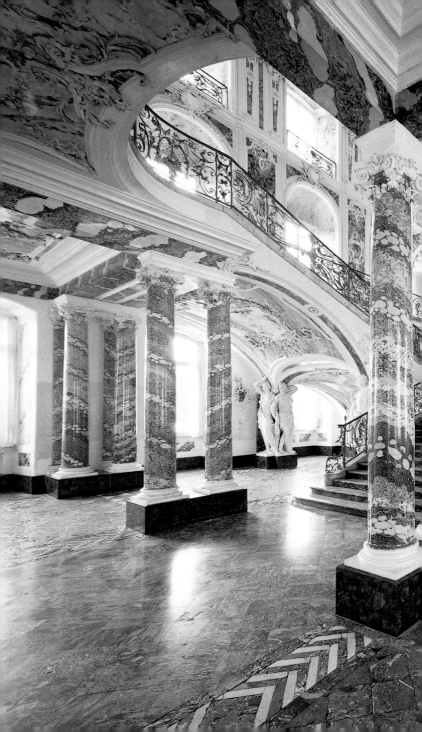

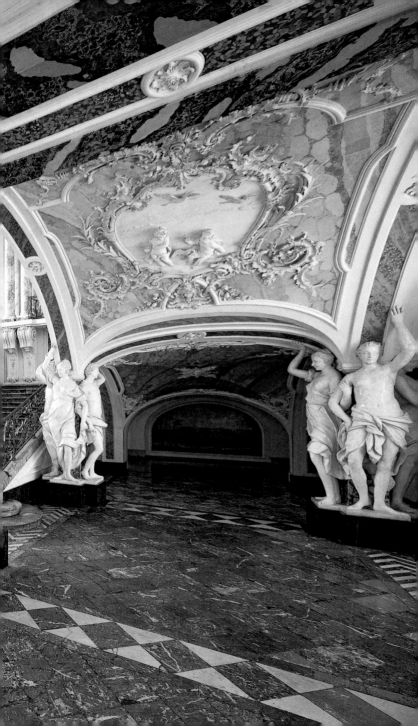

ストを成している。こうして城を訪れる者は、暗い地階から天国の世界が無限に輝かしく広がる天井画で頂点に達する階段の間に目を向けて行くことであろう。

カルローネのフレスコ画の色彩は化粧漆喰壁の色に適合している。フレスコ画を戴く階段ホールは、謁見の広間に向かう儀式を始める時に、城主を称賛するように考案されている。ここでは各種の名誉ある称号に囲まれ、大公兼聖職者としての支配権を要求する城主の姿勢がはっきりと表明されている。

それも一回だけではなく、階段を上るごとに次々とその意図が理解できるように演出されているのである。玄関ホールから入ると大公の地位の高さと輝かしい名誉を象徴するピラミッドの上に選帝侯クレメンス・アウグストの黄金の胸像を設置した堂々たる様式の構築物に目を見張ることであろう。この胸像は両側を謙遜と貴族を表す寓意像によって支えられ、凱旋門風の構築物の頂上には風評の女神ファーマと忠実なる信仰、聖界と俗界の権力を象徴する選帝侯の紋章がある。このように選帝侯の胸像は寓意的な彫刻群の中心に置かれ、しかも高価なものであることから、この階段の間に秘められた主要な意図を把握することが出来る。

地階の階段に足を踏み入れる前から天井のフレスコ画の中心部分が見え、建物の豪華さが伺われる。ここでまたもやピラミッドが見えるが、今回はCAのイニシャル入りである。建築様式とフレスコ画は大公の栄誉に満ちた人柄に因んでいるが、この点は全体の構図を見る前にすでに把握できることである。天上の寓意画の中ではピラミッドの足元に城主のモットー「Pietate et Magnanimitate慈愛と寛大な心」の一つ、「寛大な心」が君臨しており、「高潔」―見取図を描いた楯―に向かって建築芸術を通じて大公の名声が後世にも及ぶことを保証してほしいと懇願している。主な寓意像として、芸術の守護神ミネルヴァが慈善家を表す慈愛と寛大な心に注目した芸術に自由を送っている。絵画の北隅では「知性」や「徳」が嫉妬や飲酒癖などの悪徳を深い淵に突き落としている様が描かれている。フレスコ画の脇の光景は―これは上の階段を上る前、中心階段の踊り場で向きを変えると識別できるが―小天使が軍神マルスの武器で戯れ戦勝品を焼いたりしている一方で、女神ヴェヌスが眠っているマルスから武器を取り外す様子を描いている。この絵には平和を望んだ城主の意欲が秘められているのである。

豪華な階段の間の北側壁に沿う凱旋門風の構築物

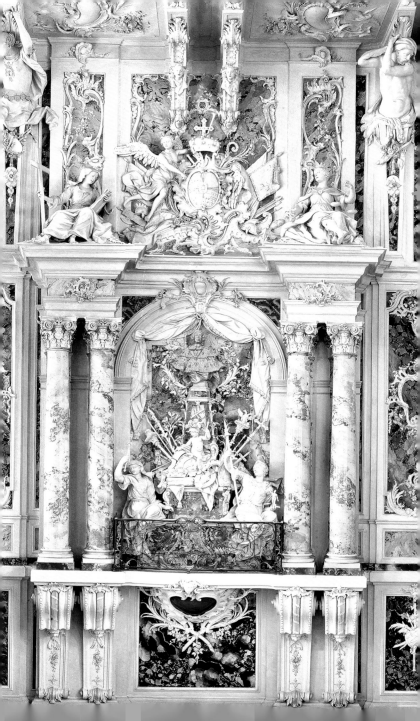

　さらに階段の間を見ると庭園の間に通じる中扉の周囲で選帝侯と「寛大な人柄」と「権威」のイニシャルを入れた渦巻装飾のある二番目の壮麗な構築物に目が留まるであろう。階段の間で表される選帝侯の位は三段階に分けられ、各シンボルがこれを示している。つまり5つの公国の司教並びにドイツ帝国における教皇代理人を兼ねたクレメンス・アウグストの聖職者としての位階、帝国と選帝侯国支配者という世俗世界での地位、そしてドイツ騎士修道会総長という最高の位である。南北の壁上の飾りや黄金の胸像を置いたピラミッドは、ドイツ帝国の他のいかなる大公も手が届かなかったほどの数々の役職と栄誉を暗示している。扉上の装飾部分の上二番目では北壁左から始まり歴代ケルン選帝侯であったヴィッテルスバッハ家の4人の前任者、エルンスト大公(1554－1612)、フェルディナンド大公(1577－1650)、マックス・ハインリヒ大公(1621－1688)、ヨーゼフ・クレメンス大公の絵がある。当時は、先祖の栄光を引き合いに出すのは、現支配者クレメンス・アウグストの名声を高めるための手段と考えられていたからである。最終的に楕円形の天井を支える2体一組のヘルメ柱の像は、大公の人生と支配領域に関する本質的な概念の化身である。つまり(北壁東から)ユピテル(最高の栄誉と権力者)とミネルヴァ(戦闘的な勇気と知恵)、ヘラクレス(強さと英雄的な勇気)とヴェヌス(美と愛)、パン(牧歌的な生活)とニンフェ(舞踏)、マルス(戦争)とヴィクトリア(勝利)、文芸と名声、支配と幸運、プラトン(哲学)と嫉妬、サムソン(強力な精神)と造形芸術、アポロ(音楽)とディアナ(狩り)、ヴルカン(手工業)とセレス(農業)である。絵画や像を通じてこのフレスコ画が最終的に表現したいことは、徳の中でも偉大なる精神を最重要視する選帝侯の帝国を支配するのは快適な生活と崇高な精神であり、戦争や邪悪な権力であってはならないということである。

　階段の間の方向を主に表す線は、ヨハン・ゲオルク・ザンテナーが造った軽やかで芸術的な錬鉄製の格子である。この格子は階段の方向に沿って両側の廊下、凱旋門風の構築物の前、階段の間の上にある窓の前、円天井の開口部分の前に配置され、階段の進行方向を再度示している。格子を飾るのは全面的に金箔を施して彫りつけた狩りの光景や組み合わせ文字などである。上塗り或いは塗り直された格子の色は、化粧漆喰壁の色彩構成とうまくマッチしている。廊下部分とピラミッドの下は青緑―赤―金、

他は青緑―金である。個々の空間場を一つに結びつけるのは、6枚に分けて精巧な飾りをつけた鍛造師シュロッサーによる照明装置(1763/64)である。

　現在見るような形の階段の間は、基本的には1740年から1750年にかけて構築が開始されたが、漸く完成したのは1761年以後である。バルタザール・ノイマンが階段の間の設計に関与したのは、極めて重要なことである。資料の上でも証明されているように、階段の構築は本当に彼の設計なのである。2枚の設計スケッチ、横断面図と縦断面図はラインラント州記念建造物保護局LVRの記録文書に保存されている。この2種の計画書は1740年、ノイマンと共にブリュールにやって来たヨハン・ヴォルフガング・ファン・デア・アウヴェラが加わって出来上がったものである。階段ホールの装飾は、ケルン選帝侯の宮廷建築師ミヒャエル・レヴァイリーと装飾彫刻のデザインを提供した宮廷デザイナー、ヨハン・アドルフ・ビアレッレ(1704以後－1750)が仕上げたという可能性が高い。柱を支える像、凱旋門風の構築物の上部、飾りつけと鷹狩りの渦巻装飾などを手がけたのはジュゼッペ・アルタリオ(1692/97－1771)である。カルロ・ピエトロ・モルセニョは真ん中の階段を上がってから進行の向きを変える踊り場周囲の吹き抜け壁と脇側の上壁の装飾を引き受け（1752年）、アントン・ブリッリは北側で凱旋門風の構築物の上の胸像と寓意彫刻を製作した（1763年）。

マルク・ユンパース

## 衛兵の広間 (41)

　この広間は、城の中心軸となる玄関ホールの上に位置している。儀式などの場合にはここで衛兵や他の軍人が整列していた関係上、家具は殆ど置いていない。この部屋の機能に相応しく装飾は、階段の間に描かれた寓意画の主題に関連している。階段の間は城主クレメンス・アウグストの存在を芸術的角度から表現することに力点を置いていたが、衛兵の広間はその王朝と政治権力の重要性及び軍事的成功のほどを強調している。天上の彫刻と着色作業は1750年頃から始まり、後の作業は1752年から1761年までに終了した。

　この広間が2層造りであることは壁の構成から明らかである。分節された土台部分の上には複合式のピラスターがある。これは長方形の壁面の枠と部屋の一層部分と2層部分を区切り、同時に帯状飾りのある梁を支えている。ついでこの梁は下側で区切られた壁面に合わせて上側の壁を区切るピラスターを支えている。平らな天井と部屋の壁を分けるのは簡素な刳方である。外に面した両壁には6枚の円型の窓があるので、部屋には光が存分に入って来る。他の壁には大きな扉があり、次の部屋に繋がっている。当初、専ら緑色と黄色の化粧漆喰壁に白塗り漆喰彫刻を施した壁の分節作業は全てカルロ・ピエトロ・モルセニョと弟子等によって完成された。戦利品装飾や小天使群は、この部屋が軍事上の儀式の場であると同時に音楽や芸術の場であることをも示唆している。広間の4枚の扉上では四季おりおりの植物や果物を入れた籠を持つ2組の天使が各季節を表現している。

　城の建設完成者、選帝侯マックス・フリードリヒの肖像画は灰色がかった赤色の大理石の暖炉上にあり、この部屋の南壁の中心を占めている。旧約聖書の女性預言者デボラと軍隊指導者バラクを表す浮彫彫刻がこの支配者の肖像画の上にあり、選帝侯が最高の裁判官である同時に信仰の擁護者であることをも意味している。北側壁にも同様の精神を表すレリーフがある。ここにもまた旧約聖書中のヨーゼフの物語──自分のもとに頼み込みにやって来た兄弟を迎えた──を通してこの部屋が各種の陳情者を迎える場であったことを語っている。肖像画下のアーチ型開口部の

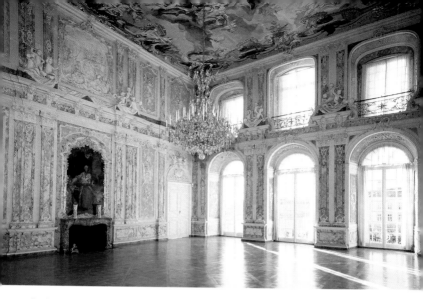

衛兵の広間、南西向きに見た場合

幅は選帝侯の肖像画とうまく一致している。両側を囲む通路のように最初は扉で閉められるようなことはなかったので、ここでは玄関ホール、階段の間、衛兵の広間として機能が一本化されていたことが現在以上にはっきりとしている。

　カルロ・カルローネの天井画の中心は城主の弟、皇帝カール7世である。この部屋が一族から皇帝を輩出したことを力説するために造られたことは明瞭である。王座に即位する英雄の姿が天井画の中心に描かれているのは確かであるが、具体的な人物ではなく抽象的で時代を問わない皇帝の姿である。白と水色の襞の前の玉座に取り付けられた黄金のメダイヨンに描かれた皇帝の横顔を通してその姿は具体的になって来る。これはヴィッテルスバッハ家としてはほぼ500年ぶりに登場した最初の皇帝を意味している。王座は宗教、高潔、英知と良き勧告など、戦いに際して必用とされる強さを表すシンボルに取り囲まれている。剣と秤で象徴される正義は玉座の前に跪いて、皇帝に帝国の権標を差し出している。一方、女神ファーマは4体の支え彫刻と共に、地

球の4大陸に各地域の贈り物を皇帝に献呈するようにと呼びかけている。この光景の上では大神を議長にして古代の神々が集まり、英雄をオリンポスに迎え入れる決定をする様子が描かれている。神々の決定は、翼のついた兜で象徴される使者ヘルメスにより伝達されたがこの時、小天使は皇帝の肖像入りメダイヨンに早くも月桂樹の冠を被せている。皇帝カール7世の横には序列が下になっているが、クレメンス・アウグストと2人の父親マックス・エマヌエルもヴィッテルスバッハ家の重要な支配者として称賛されている。2人共にその横顔は、皇帝の場合と同様に黄金のメダイヨンの中に描かれている。南側の人物は選帝侯帽とドイツ騎士修道会の十字架を持つクレメンス・アウグスト、向かい側はトルコ人を制圧したマックス・エマヌエルである。この衛兵の広間のフレスコ画は、カール7世の皇帝統治は僅か3年間（1742－1745）だけであり、ヨーロッパの歴史上では幸運に恵まれていなかったという事実など念頭になく、ヴィッテルスバッハ家の一族が長らく追い求めていた王朝を漸く築きあげて最高潮に到達したのだ、という精神を端的に表現している。

　衛兵の広間の床、壁の装飾、フレスコ画は第二次世界大戦中に手榴弾や砲弾攻撃などを受けて著しい被害を受けた。修復に際しては広間全体の雰囲気を甦らせるために、彫刻などは特に念入りな手入れが行われた。

**室内装備品（選択）**
　絵画：「マックス・フリードリヒ選帝侯ケーニヒスエッグ－ローテンフェルス作」　J.H.フィッシャー作、1762年。

ホルガー・ケンプケンス
## 食事と音楽の広間 (42)

　衛兵の広間と同様に19世紀に入ってから漸く食事と音楽の広間と呼ばれるこの部屋もまた2層構造の部屋として、西翼館の全幅を覆う空間に設置された。細めの壁面は3枚の窓毎に開かれているが、中庭に面する南軸の窓は騙し絵による窓である。この部屋のフランソワ・ルソーの騙し絵(1765)を見ると庭園の光景を見ても室内にいるのではないかと思うほどである。横壁は殆ど閉鎖され、外側の軸だけが二面式開き扉を指しているが、3枚の上階扉は扉のように見えるだけのことである。南東側にある壁の開口部のみがこれを取り巻く囲む歩廊に通じている。この歩廊は音楽演奏者の席、またボンの中心宮殿の食堂に倣って選帝侯が教会の大祝日などで公に儀式を挙行する場合や、1726年の宮廷規則に従って全ての賓客に見学が許されるような時には見物席としても使用された。

　建物の構造と暖炉を除けば、ジュゼッペ・アルタリオによる躍動的で、部分的ながら全面的に彫刻を刻んだ漆喰天井装飾（1750年頃）だけがクレメンス・アウグストの時代に成立した。部屋は選帝侯マックス・フリードリヒの統治時代に完成し、当人の紋章とイニシャルが扉上のロココ装飾の中に見える。1763年に宮廷鍛冶師ヨハン・ゲオルク・ザンテナーは歩廊部の手すりを仕上げ、1764年にはヨーゼフ・アントン・ブリッリが壁に漆喰彫刻を施し、部屋の色調をバラ色と白ないしはグレイにして完成させた。扉と鏡の中心線の間で壁は3面毎に均整の取れた姿で区切られている。その中で下列の壁は2面毎に、上列の壁はどの面にも寓意的な模様のメダイヨンの飾りがある。ヴェルサイユ宮殿の平土間席に倣った床張りは19世紀の作業であるが、1945年には大幅に改造された。

　衛兵の広間と同様、ここでもまた天井画が部屋を実際より大きく見えるようにする効果を上げている。絵画の中心は、芸術と学問の守護者である9人のミューズ神を指導し、リラを奏でる太陽の神アポロである。

　火の車を指さして忠告する時間の神クロノスの指を一蹴して、アポロは、女神ファーマがクレメンス・アウグストに差し出した名

誉の印―選帝侯用帽子とドイツ騎士修道会の十字架のある楯―を見上げている。大公の名誉を表すこの印から出た花環は、朝焼けの女神アウローラと、アウローラと一緒になって夜を追い出す朝焼けにまで伸びている。こうして花環はこの出来事と4コマから成る1日の流れを一つに結んでいる。その様子は、四季の寓意画や柱の角で精霊の姿で表現された4つの元素などと共に天井の傾斜部分の彫刻の中に見られる。この光景は引き続いて狭い縦壁の彫刻のメダイヨンの中や歩廊部分の壁周辺の湾曲部の4連の彫刻を通じてまたもや再現され、さらに続いて4コマの光景と四季の光景は、今度はこれに関係する工芸品やその守護神も交えて表される。広間北側の横壁では美しい芸術品、南側は幾何学/天文学を取り巻く枢機卿の徳目が中心である。その際、北側壁で音楽の寓意像は鏡の両側二つのメダイヨンの中に表されており、特別な地位を占めている。

　壁と天井には2つの異なる装飾が取り付けてあるが、その主題は互いに関連し合っており、太陽神アポロを中心にして調和の取れた世界の秩序を表している。様々な寓意画や寓意像は、階段の間では城主を賛美し、衛兵の広間では一族の栄光を表し、この部屋ではクレメンス・アウグストの支配を宇宙の世界秩序の一部として描くという順序で演出されているのである。天井画においては同時にアポロが中心であり、この神話の理想的な秩序体系の出発点となっている。しかし音楽に耳を澄ましながら従者を伴う選帝侯の姿は像のどこからも見られ、家紋を象徴する飾りに取り囲まれている。これらの飾りは感覚的な楽しみを精神的な喜びに変えると同時に、大公の支配を天井画の中心にした理想的な世界を表現しているのである（ギュンター・バントマン）。

　1772年と1784年の装備品目録には、金箔で縁縁取った大型の鏡2台、暖炉用の薪架と並んで大きな机や黄金の大理石を被せた壁脇きの机2台、赤い皮を張った椅子29或いは30脚、24腕のイギリス製ガラスのシャンデリアが記帳されていた。

　現在ではこの内、3台のガラス戸棚から選帝侯の正餐の様子を知ることが出来る。テーブルクロスは選帝侯ヨーゼフ・クレメンスが正式晩餐会の段取りで賓客に食事をもてなす際の規定に応じて作られた。甥のクレメンス・アウグストもこの規定を踏襲していた。要するに5枚のテーブルクロスの中で赤いビロードの布の他

食事と音楽の広間、北側壁の方向を見た場合

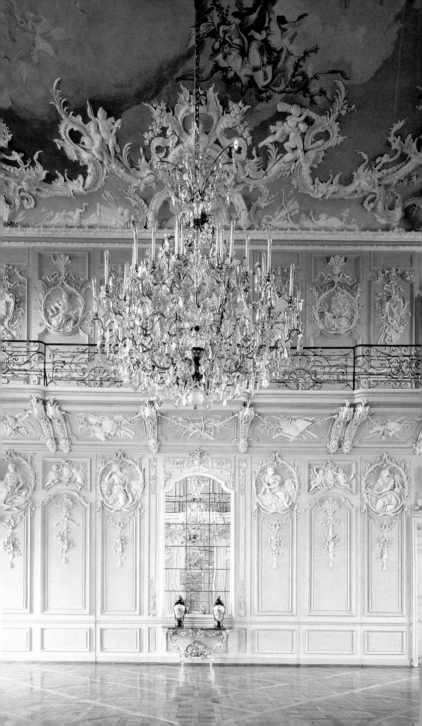

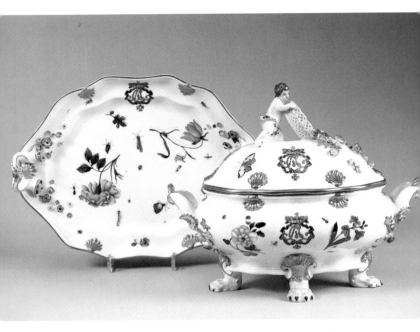

下皿付きスープ入れ　選帝侯クレメンス・アウグストのケルン製食器セット、ヨハン・ケンドラー及びフリードリヒ・エバーライン作、マイセン1742年。

には1枚目と2枚目の白い布だけが目に見えるようにするが、これら2種類の布の間にある薄い赤布や皮製の敷物（湿気防止に使用する）は見えないようにする、ということである。

### 室内装備品（選択）

　戸棚の陶器：ケルン選帝侯の食器セットから28点、着色：選帝侯帽とドイツ騎士修道会の首飾りを付けたCAのイニシャル、木彫りの花と昆虫を花柄の器に塗り付け、ヨハン・ケンドラー及びフリードリヒ・エバーライン作、マイセン1742年。クレメンス・アウグスト用のコーヒー、紅茶、チョコレートの皿と二重柄のココア用のカップ、ヨハン・グレゴリウス・ヘロルト及びクリスティアン・フリードリヒ・ヘロルト作、マイセン、1735年。

　ガラス類: 1728－1732年、選帝侯クレメンス・アウグストの紋章入り蓋付カップ、ガラス製、ザクセン、1730年頃。選帝侯ヨーゼフ・クレメンスの肖像と二重モノグラム入り蓋付カップ、ガラス製、ラウエンシュタイン（?）、18世紀後半（蓋は紛失）。

ヴィルフリート・ハンスマン

## 大型新アパルトマン、いわゆる公式行事の場

### 第一控室 (45)

　これまで述べた各種の部屋に描かれた人物像は城主自身とその家族が中心であったのに対して、南翼館の大型新アパルトマンの第一控室から先は別の世界が開かれている。3枚の窓扉から庭園の世界を見渡すことができる。その雰囲気、光、色彩はこれから見る各種の部屋の装飾の調子を定めている。

　柔らかいパステル画調で造られた天井の彫刻では初めて庭園のモチーフを優先させている（ジュゼッペ・アルタリオ、1750年頃、1966年に復元）。この部屋で大公一族を象徴するのは、天井中心部を飾るロゼッタに取り付けたヴィッテルスバッハ家の紋章―菱形とライオン―だけであり、来客が専ら庭園の雰囲気に気分を集中させるようにアレンジしたことが伺われる。

　バラ色と黄土色で仕上げた簡素な木製の壁張りは、1761年以後まもなくヘルツォークスフロイデ城から譲渡された。窓扉の壁龕上の傾斜部分にはアパルトマンの全室同様に、ヨーゼフ・アントン・ブリッリが彫ったイニシャル入りの渦巻装飾がある（1763年）。往時は6カ所あったフランソワ・ルソーによる扉の上部装飾画（1764年）の内で1945年以後も残っているのは、食堂に通じる扉と第二控室に通じる扉部分の絵画だけであり、他は写真を基にしたにコピーである。この部屋での主な装備品は、18世紀に織られた3枚のオービュッソン製絨毯であったが、現在では同じく18世紀中頃に同じ工房で織られ、狩りの光景を描いたタペストリーに置き換えられている。

**室内装備品（左から右に選択）**

扉の上部装飾画：「社交界の光景」フランソワ・ルソーの作品のコピー、「公園の優雅な社交」フランソワ・ルソー作、1764年、「バグパイプ吹きを持って踊る2組」、「入浴の光景」、「休息をする鷹狩人」フランソワ・ルソーの作品のコピー、「牧童のいる牧歌的光景」フランソワ・ルソー、1764年。

家具：机、アンドレ・シャルル・ブールの技術で鼈甲と真鍮を取付、19世紀。

タペストリー：「鹿狩りに赴くフランスのルイ15世の生涯」、毛織と絹、オービュッソン、1750年頃。

### ネポムーク礼拝堂 (44)

全3階から成る南翼館はどの部屋も一連続きで、最後に到達するのは西先端の礼拝堂である。大型新アパルトマンに付属するネポムーク礼拝堂は1749年に設置され、第一控室から入ることができる。礼拝堂は告解の秘密を厳守する司祭の守護聖人、誹謗中傷から守ってくれる聖人、そしてバイエルンとミュンヘンのクレメンス・アウグストの守護者でもあるヨハネス・ネポムークに捧げられた。光は3枚の扉から部屋に差し込んでくる。他の部屋と一連続きになっている窓扉は、この礼拝堂を城の付属教会の小礼拝堂に連結させる南オランジェリーの歩廊と繋がっている。大公の祈祷室のように見せた騙し絵による窓は、西側にある他の窓扉と向い合わせになっている。

北側の祭壇壁を際立たせるのは白い漆喰彫刻のあるアーチ型の祭壇衝立である。両側が斜めになって前に張り出し、CAのイニシャルを付けたロココ様式の装飾がある台脚がこの衝立を支えている。柱上部の高い部分には真珠のような飾りをつけた刳方が壁に張り巡らされ、柱や衝立、壁のアーチ部分にまで広がっているが、高い窓の開口部でさえぎられている。祭壇衝立の形を見ると、大きく区切られた壁に類似していることを改めて感じさせる。祭壇衝立の額は、中心部の下では渦巻装飾の上に置いた疑似の聖遺物箱を、上の部分では漆喰彫刻を豊富に飾りつけた肖像画「聖母の絵を崇敬するヨハネス・ネポムーク」を取り囲んでいる。肖像画はカルロ・カルローネの作品である。騙し絵による聖遺物箱の上にあるメダイヨンは、7つの星と輝かしい冠りに囲

ネポムーク礼拝堂、祭壇のある壁に向かって見た場合

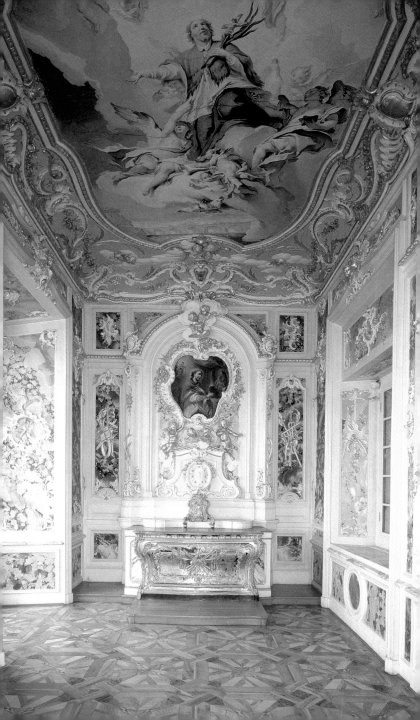

まれた聖ネポムークの舌を指している。メダイヨンの上では祈祷室の疑似窓を向いて金塗の2人の小天使が腰を下ろしている。一人の小天使は祭壇画を指し、口に指をあてるという動作を通して聖人の沈黙の徳を示唆している。もう一人の小天使はネポムークが三位一体の絵の前で尊敬の念を表す姿を真似ている。羽のある天使の頭は絵画を飾り、天井のフレスコ画に目をやるように指図している。周辺の湾曲部分を飾る彫刻、或いは扉の上や窓の開口部、さらにはフレスコ画の中に次々と天使の頭が見られ、見ただけでも礼拝堂が聖なる場所であることを悟るであろう。

　赤─黄色、赤─グレイそれに緑─白の化粧漆喰を施した礼拝堂の壁は、これを支える土台部分、高壁とさらに一段上の狭壁に分節されている。祭壇衝立の漆喰装飾壁の狭い部分は同時に羽目板としても機能しており、聖ネポムークを象徴する十字架、聖書、贖罪用の帯、5つの星の冠、司祭用の帽子、ロザリオ、拷問器具などの飾りが付いている。羽目板の役割に相応しく南壁では香炉、船型香炉、ロウソク、潅水器などの飾りが見られる。その他にもミサ用具、ブドウ、落穂、十戒を書きつけた石版、聖体顕示台、トーラとトーラ指さしなどネポムークの司祭身分を語るシンボルをつけた飾りが大型のロカイユ装飾の中にあり、窓の内枠は華やかである。その他にも漆喰壁の部分にはロカイユ装飾が施されている。

　漆喰装飾壁の色彩は上から磨き上げて、その輝きを取り戻した。しかし階段の間や衛兵の広間の漆喰装飾壁の一部とは異なり、礼拝堂の壁の色彩は元のままという強みを発揮している。たっぷりではあるが慎重に施した金箔（大部分はやり直し）の壁と漆喰彫刻とのコントラストは効果的であり、礼拝堂の重要部分をはっきりとさせている。カルロ・カルローネの天井画は礼拝堂の守護聖人に相応しくネポムークがモルダウ川で殉教し、天国に引き上げられる様子─大天使と小天使が聖人に付き添い、聖三位一体の前に導く─を描いている。殆ど手がつけられていないカルローネのこの作品は一大傑作である。

　漆喰彫刻を施したのは、恐らくジュゼッペ・アルタリオであろう。この点は、祭壇壁の左上でまだ完成していなかった漆喰壁の中に作業年代1749年という表記があったことから推察されている。カルローネは祭壇画「聖母の絵を崇敬するヨハネス・ネポムーク」と天井のフレスコ画を同時期に仕上げたに違いない。

　ネポムーク礼拝堂には城で唯一の場として18世紀に様々な木材を組み合わせて彫り込み細工を施した床がある。この豪華な床の作業を全面的に行った職人ブリュッセルとフリースはその功績で1767年に相応の報酬を受けた。彫り込み細工と新しい縁取りのある1760年頃の祭壇用の台はヘルツォークスフロイデ城から譲渡された。床と祭壇用の台は大理石及び1752年から53年にかけて出来た大理石祭壇に替わったが、クレメンス・アウグストの没後に売却された。その他の調度品として1722年の装備品目録は祭壇台上の象牙の十字架、ザクセン地方の陶器製の大型照明装置6点、木材に金箔を施した4人の天使、さらには緑色のビロード製祈祷用の椅子及び赤い皮を張って色彩を漆喰彫刻壁と調和させた2台の跪き台に触れている。

**第二控室**(46)

　礼拝堂は祈祷の場というむしろ私的な性格を帯びていたが、第二控室からは選帝侯国としてもっと大掛かりな公の場と言うべきアパルトマンの部屋が続いている。前の第一控室と同様、この部屋は隣りの豪華な謁見の広間との相違を意識しており、ごく簡素な造りである。ジュゼッペ・アルタリオ（1750年頃）が鈍い白地に青と金色をくっきりと施した漆喰彫刻天井の角部分では、ジョセフ・ビリユーの造形彫刻の胸像と季節を表す小天使の光景（1754年頃）が見られるが、天井の湾型部分の中心モチーフはユピター、ミネルヴァ、メルキュール、アポロである。小天使が手にする楯にあるCAのイニシャルは、クレメンス・アウグストであることを明確に示している。茶褐色と白い象牙色で仕上げた簡素な壁張りはごく僅かではあるが黒大理石の暖炉と同様に、1763年頃にそれ相応の補修を経てヘルツォークスフロイデ城から譲り受けた。球型窓にイニシャルを彫り込んだのは、アントン・ブリッリ（1763年）である。選帝侯マックス・フリードリヒが城を完成させた頃からアントワーヌ・ワトー、ニコラス・ランクレの版画に倣ってフランソワ・ルソーが扉の上部装飾画を描くようにもなった。この部屋に存在していた風景画の壁かけは、新しい織物に替えられた。

第二控室、天井画:「夏」の細部、ヨーゼフ・ビリユー作

### 室内装備品（左から右に選択）

絵画:「マリア・アマリア皇后」ジョルジュ・デマレ作、1745年以前、ポッペルスドルフ城からの割譲。

扉上部の装飾画:「カドリール」「牧歌的喜び」「恋愛教育」アントワーヌ・ワトーの版画を手本にしたフランソワ・ルソー作、1764年。

家具:シノワズリー模様の書き物机、木製に漆塗り、オランダ、18世紀前半。

タペストリー:「中国の風景とウサギ狩り」、手織り、羊毛と絹、オービュッソン製、フランソワ・グレレ作、1745年頃。「宮廷の狩猟グループ」、金糸と銀糸の手織り、ブリュッセル、1600年頃。

暖炉用の薪架:黄金のブロンズ、冠の下にはCの刻印、フランス製、1745から1749年。

54/55頁:謁見の広間、庭園に向けて見た場合

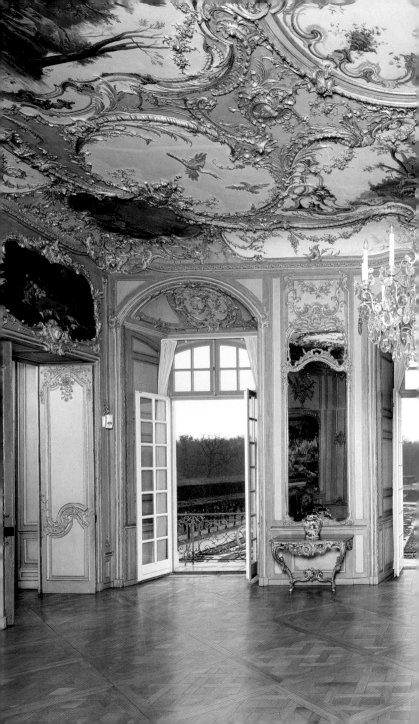

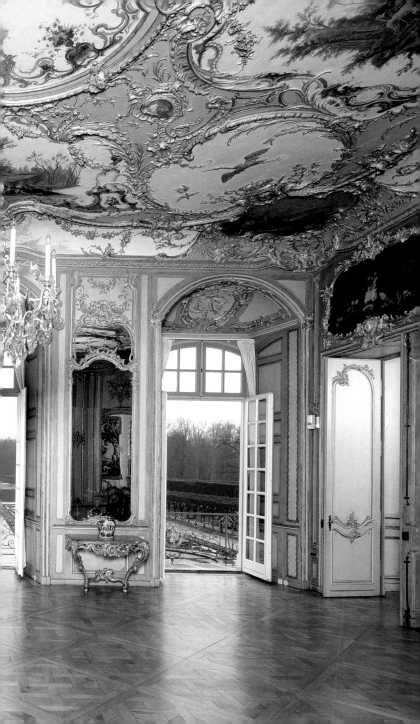

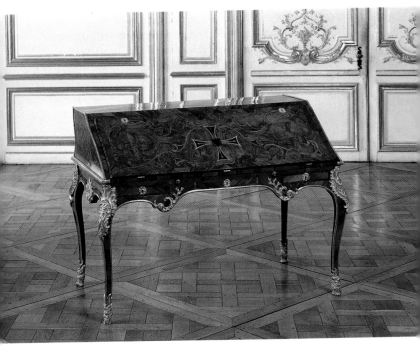

クレメンス・アウグストの事務用机　ヨハン・カスパル・ヴィンクラー
製作、メルゲントハイム、1741年頃

### 謁見の広間（47）

　謁見の広間は、城の規定に従って最も贅沢な部屋の一つである。中に入れば誰でもがロココ時代後期のドイツで一番美しいとされるすばらしい天井に魅了されるであろう。絵画と金塗りの漆喰彫刻は最大限の効果を発揮し、ここには城主が芸術や政治に対して求めた主張が投影されている。見たところ庭園のパルテール（区画花壇）の律動的なリズムは天井にまで感じられ、建物内部と外部が密接に結びついていることが理解できる。漆喰彫刻（ジュゼッペ・アルタリオ、1750年頃、ヨーゼフ・ムーハの枠）

は、アブラハム・ホンディウス、フランソワ・デポルト、ジャン・バプティスト・ウドリーの版画に倣ってジョセフ・ビリューが描いた鹿、オオカミ、猪、タヌキ狩りの絵(1753/1754)を取り囲んでいる。さらにこれに続いて金地の角部分には狩猟や、その途上で騎士と出会う光景などが見られる。特にこの城と縁の深い鷹狩は、選帝侯の名誉を表す印を彫った金箔彫刻の中で様式化されているようである。このような絵の背景には18世紀になってもまだそのまま残っていたシュタウフェン王朝の皇帝フリードリヒ2世の倫理観が潜んでいる。同皇帝は国家管理の能力は自分だけにあるとし、この観念を厳格な規律、持久力、鋭い機知を必要とする鷹狩りの技法の中で最高度に発揮させたのであった。クレメンス・アウグストも鷹狩とは、領主が有する全く独自の特権であると考えていた。

　天井には美術面だけではなく手工芸品芸術の観点でも繊細の限りが尽くされている。彫刻の枠組みにはオレンジ色と純金を用いて様々なニュアンスを持たせている。緑色のバックに立体性を持たせ、奥行きが深く見えるような効果を狙い、漆喰彫刻の周囲を影のようにして覆っている。

　選帝侯マックス・フリードリヒの時代にヘルツォークスフロイデ城から譲られ、豊富な彫り込み装飾を施した木製の壁かけは、この部屋のために黄色とオリーブ色に造りなおされた。壁隅にあり縁取りをした鏡の上の垂れ飾りは、幾何学と天文学に関する事物を指している。東側では17世紀ネーデルランドのヤン・フィットによる静物画（1646年）が扉上の装飾画として使用されている。しっかりとした壁を飾る主要な装備品は、暗赤色の大理石製暖炉の上のカール7世の全身像である（1742/45年、ジョルジュ・デマレ作）。城主がドイツ帝国の大公であり、しかも皇帝の兄弟として身分の高い人物であることは、この絵を見れば一目瞭然である。皇帝の肖像画が選帝侯マックス・フリードリヒの時代に入ってから漸くブリュールに持ち込まれたという事実は、肖像画の配置などの面でも彼が前任者クレメンス・アウグストの精神を継いで部屋の順序を完成させ、アウグストゥスブルク城をヴィッテルスバッハ家の記念建造物として後世に残そうとした意欲を語っている。

　現存する室内装備品のなかでもクレメンス・アウグストの事務机は一際輝いている。これはメルゲントハイムの宮廷細工師ヨハン・カスパル・ヴィンクラーが象牙細工とブロンズ製の装飾用金

具をたくさん用いて1741年頃に製作し、選帝侯の私的所有物で
あったことを証明する数少ない家具の一つである。傾斜した表側
にはドイツ騎士修道会総長の十字架が誇らしげに付けてある。

**室内装備品（左から右に選択）**

絵画:「選帝侯カール・アルブレヒト・フォン・バイエルン、後のカール7
世」ジョルジュ・デマレ作、ポッペルスドルフのクレメンスルーエ城からの
移動。

扉上の装飾画:「ハムとブドウの静画」ヤン・フィット作（?）、「ロブスター
とオウムの静画」ヤン・フィット作、1646年。

家具: CAのイニシャル入りの引き出し付小箪笥、カシの木にスミレ、ブ
ラジルシタン、バラの化粧張り、ライン地方製作、1750年頃。ドイツ騎士修
道会総長の十字架付きの事務用机、ブラジルシタン、クルミ、メルゲント
ハイム、ヨハン・カスパル・ヴィンクラー作、1741年頃。引き出し付の小箪
笥、針葉樹とカシの木にクルミ、梅、バラ、もみじ、桜の化粧張り、18世紀
後半。ラ・フォンテーヌの寓話を描いたソファと肘掛椅子、ボーヴェーで
製造、パリのピエマンのデザイによりボーヴェーで製造、1730－1740年。

タペストリー:手織り,「村の生活」18世紀中頃、ジャン・フランソワ・ファ
ン・デン・ボルク作、ブリュッセル、18世紀中頃。「ハープを吹く光景」ブリュ
ッセル、ダヴィド・テニエの絵に倣ったジャン・フランソワ・ファン・デン・ボ
ルク作、ブリュッセル、18世紀中期。「狩猟犬を追う人」ボーヴェー、1750年
頃。

時計:フローラとクロノスで飾った振り子時計、入れ物、マイセン、ヨハ
ン・ヨアヒム・ケンドラー及びペーター・ライニッケ作、1750年頃、

打器:ル・ルー社製作、チェアリング・クロス、ロンドン。

暖炉の薪架:猪と鹿、金箔の施したブロンズ製、フランス、18世紀中期
（ポンパドゥール夫人所有とされる）。

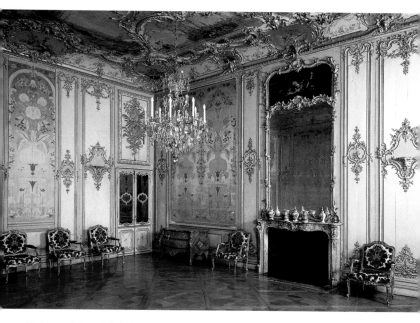

賓客用の寝室、北東向きに見た場合

## 賓客用の寝室 (48)

　ドイツのどの城においても重要な部分を占める賓客用の寝室は原則、他人に見せるための部屋であった。そのために時として滞在する身分の高い賓客のためにも準備周到な手入れがなされていた。ブリュールの場合も賓客用の寝室は謁見の広間に似ており、天井装飾は豊富である。ジュゼッペ・アルタリオによる金箔塗りの漆喰彫刻（1750年頃）は、アントワーヌ・ワトーとニコラス・ランクレの「公園での出会いと歓喜」に倣った光景画を囲んでいる。これに続くのがフランソワ・ブシェの絵画を手本に、自然の元素と芸術を表す小天使の光景である。ここにもあるジョセフ・ビリユー作の1753年の絵画は、湿気により著しく痛んだので1966年から67年にかけて大幅に修復された。刻み込み装飾を豊

富に入れた木製の壁掛けは、ヘルツォークスフロイデ城からの移動である。これに加えて壁掛けの個々の部分はブリュールで修復の手が加えられた。

その後、全ての壁板にグレイと白の新しい縁枠がはめ込まれた。第二次世界大戦後の修復作業の際に、壁掛けまだがヘルツォークスフロイデ城にあった時の状態が明らかになった。一方、グレイと白で補足した壁掛けの部分はそのまま残された。そんな事情でこの部屋の色調には残念なことに相違が目につくようになった。

1772年の装備品目録によると、失われた賓客用ベットもまたヘルツォークスフロイデ城からの移動であり、高い背中と天蓋Lit à la duchesseを備えていた。ベッド内の布はイギリス製の黄色い絹製布で波のような模様が入っており、外側はヴェネチア製の絹と麻を織り交ぜた布であった。天蓋は洋紅色で厚めの絹地である。ベッドには2個の白いマットレスがあり、その上には羽根布団、枕、繊細なイギリス製毛布、絹の布団、2枚のベットカバーが置かれていた。要するに内1枚には波のような模様が入っており、もう一枚はタフタである。ベッドに似つかわしく赤い金襴の壁張りが東西の壁に張られていたが、現在ではこの場所と北側の壁にはベンスベルク城から持ち込まれた絹の壁掛け（1700年頃）がかかっている。

**室内装備品：（左から右に選択）**
絵画：「殺されたウサギと鴨の静画」「猟犬と鳥の静画」。
家具：二つの引き出し付の小箪笥、カシの木にバラとブラジルシタンの化粧張り、さいころの嵌め込み細工、大理石板付きの黄金の金具、アブラハム・レントゲン工房、ノイウィード、1760年頃

61頁: 談話室の天井画「鷹狩りを象徴する猿」の細部、ジョセフ・ビリュー作 1754年頃

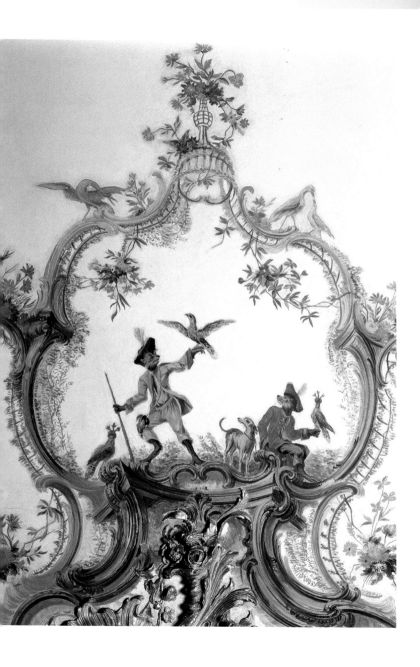

**談話室**(49)

　国家行事など公式の場が続く中、この小部屋は支配者が一息つくために引き籠ったり、気楽な雑談に応じたりすることが出来る場所である。軽やかな面持ちの天井画―これもジョゼフ・ビリユーの作品（1765年頃）―には繊細な色ずけ、糸を織り込んだような格子垣と牧歌的な庭園光景、特に猿が愉快な姿で描かれており、この部屋の性格とぴったり調和している。追猟や鷹狩り人姿の猿が動き回っているが、狩りこそは選帝侯がブリュールに滞在の折に真剣に取り組んでいたことである。別の部屋では鷹狩りが彼の特権として誇示されているのに対して、この部屋の猿の描写は風刺気味である。18世紀には猿が愛されていたのである。18世紀の辞典で猿は「抜け目なく狡猾で、しかも呑み込みが早く、人間のすることを見てすぐに真似ようとする。」となっている。それによると猿は人間の行為、人間的情熱を象徴する存在である。愉快な面持ちの猿は、18世紀の代表的な動物諷刺画家でフランス各地の小部屋で滑稽な猿の絵を描いて名を上げたフランス人クリストフ・ユエの版画に倣って描かれた。

　彫り込み細工のある木製の壁かけもやはりヘルツォークスフロイデ城からの譲渡であり鑑定の結果、赤、緑、金色で仕上げられた。アントン・ブリッリが窓扉の球欠部分に彫りつけたイニシャル»M, A, X« (1763)は当時の支配者マックス・フリードリヒ・フォン・ケーニヒスエッグ－ローテンフェルスへの忠誠心を表しているのであろう。

**室内装備品**（左から右に選択）

　絵画: 肖像画「バイエルン地方の追猟服姿の大公夫人マリア・アンナ・フォン・バイエルン」、ジョルジュ・デマレ作、1747年以後ヘルツォークスフロイデ城からの譲渡。

### 図書室 (50)

　選帝侯の大図書室はボンの宮殿にあったが、ブリュールでは小図書室で十分であった。戸棚には書籍だけではなく貝殻、化石、昆虫の標本まであり、見る者の眼を楽しませてくれる。本棚を塗る色はヴィッテルスバッハ家の色、白と水色である。(枠組みは1964/65に再製)。中心モチーフとして季節の小天使を配置し、角にシノワズリーの絵を描いた装飾過剰とも言えるようなジュゼッペ・アルタリオによる漆喰天井装飾 (1750年頃) は、この部屋から受ける印象を決定的なものにしている。漆喰彫刻を施した横壁では支配のシンボル、ヴァイオリン、砂時計を持つ小天使の姿が何度も見られる。灰色大理石の暖炉はヘルツォークスフロイデ城からの移動である。

### 室内装備品 (選択)

　戸棚内部: 博物標本室として鉱物標本、貝殻、化石及び様々な地域の18世紀、19世紀及び20世紀の陶器などのコレクション。
　シャンデリア: ブロンズ、真鍮、水晶、ボヘミア製、18世紀中期。

### 副室 (54/55)

### 室内装備品 (左から右に選択)

　絵画:「ロシアのエリザヴェータ女帝 (1709－1761)」18世紀中期、「カール・フリードリヒ・フォン・ホルシュタインーゴットルプ大公 (1700－1739)」18世紀中期、「プロイセンのルイーゼ王妃 (1776－1810)」カール・ルードヴィヒ・リヒターの原画 (ワルラフ・リヒャルツ博物館、ケルン) に倣ったハインリヒ・ジーゲルトのコピー、1915。
　タペストリー: パーゴラのある楽園の庭、羊毛、綿、絹、オービュッソン製、1700年頃。

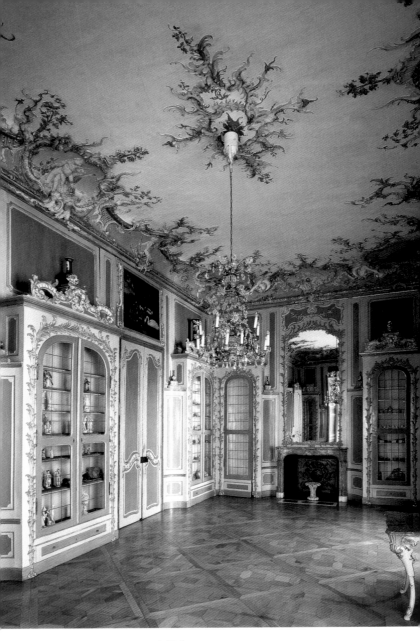

図書室、西南向きに見た場合

クリスティアーネ・ヴィンクラー

## 夏季用のアパルトマン

　アウグストゥスブルク城の1783年の装備品目録に初めて名前が登場したいわゆる夏季用のアパルトマンは、南翼館の地階で一続きの部屋を包括している。庭園側に面した聖霊礼拝堂、2つの控室、謁見の広間、賓客用の寝室、そして小部屋は一列揃いである。4つの執務室、城の中心館に幾つかの副室を備える夏の食事の間を取り付けて建物を拡張した結果、北側にアパルトマンが出来上がったのである。

　現在の姿で知られる夏用アパルトマンは、1740から1745年にかけて選帝侯クレメンス・アウグストが公的な目的で使用する部屋として成立したようである。当時の報告書によると、新しい大広間の方はまだ建築途上であったので、大きな窓扉からテラスと庭園に出られる夏季用の部屋が1747年から賓客の公式歓迎行事の場として設置された。

　1728年以後は城の構築計画が抜本的に変わり、公的な機能を帯びたアパルトマンは、南翼館の一階に移された。そこで建物全館について再検討し、南翼館の地階の部屋についても新規に対応する必要に迫られた。こうして夏の数カ月のために出来上がった一連の部屋は選帝侯に相応しく、しかもファイヤンス製タイルの飾りとラーン産大理石のアーチがひんやりとした雰囲気を醸し出すように仕上げられた。天井周辺の湾曲した部分だけに施された装飾彫刻も控えめな色彩で、各部屋の特徴を表す夏の軽やかさを保つように工夫している。この作業を依頼されたのは、漆喰彫刻師カルロ・ピエトロ・モルセニョと兄弟カステッリである。デザインを提供したのは宮廷お抱えの意匠家ヨハン・アドルフ・ビアレッレであるとされている。

　夏用アパルトマンの室内変更に関する資料状態は第一次世界大戦終結までは極めて不十分であった。この状況に変化をもたらしたのは、第二次世界大戦である。1945年3月に玄関ホールの天井と夏の食事の間の天井は砲撃されて著しい損害を受けた。地階の南翼館は幸運なことに殆ど被害を受けなかったので、1949年テオドル・ホイスがドイツ連邦共和国の初代大統領に選ばれたことを祝う式典はここで行われた。

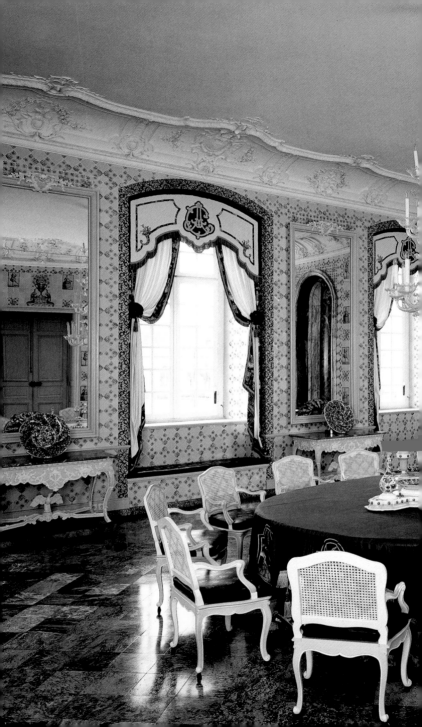

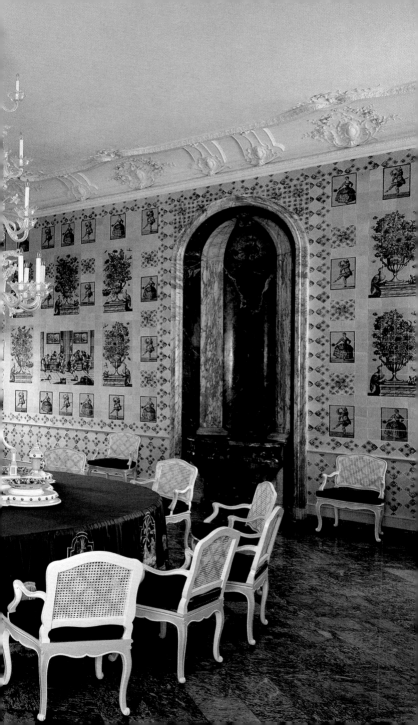

19世紀に入ってから平土間に替えられていた床は、窓の窪みや礼拝堂に残された床を参考にしながらラーン産大理石を用いて1978年に復元された。天井周辺の湾曲した部分の色は1972年から汚れを取り払い、調査に基づき部分的に補修された。1982年からは、1761年の装備品目録の記述と18世紀の材料を用いて遂に壁張りと窓のカーテンが修理された。

## 夏季用の食事の広間（4）

玄関ホールから通路（3）を抜けると夏季用の食事の広間に到達する。この通路はさらに第一控室にも通じており、隣接する飲料・食糧 倉庫管理人用の通路と共に、南翼館の地階で各部屋が一続きになっている夏季用アパルトマンに繋がっている。華やかに仕上げた壁の装飾はこの部屋に圧倒的な印象を与える。夏季用の食事の広間の壁は、全て白と水色のファイヤンス製タイルで覆われ、その中でも特に個々の花柄（チェッカードリリー、アラセイトウ、カーネンション）タイルと共に大きなタブロー（陶板画）に目を見張ることであろう。上のタブローは豪華な花瓶に入った大きな花、それにイタリアのコメディアデラルテのコロンビーナとアレッキーノである。北壁と南壁の各々のタブロー画は、酒場でトリックトラックに興じる人々と村で踊る農民を描いた風俗画である。ファイヤンス製の小皿は、アウグストゥスブルク城やファルケンルスト城で壁の装飾品として使用されていた大半の飾りタイルと同様、ロッテルダムの「ブロムポット」工房で製作された。食事の間にファイヤンス製タイルを敷き詰めたのは、夏用の食事の間を設置した際に涼しげな雰囲気を頻繁に演出していたオランダの伝統に倣ったことである。オラニエンバウム城やカプート城、或いはアンスバッハ城などにもこれに類する夏季用の食事の広間がある。

19世紀から各種の修復作業が行われ、部分的にタイルを新たにしたり、補充したりした。最近の修復作業は1984年から87年及び2003年から2008年である。

部屋の壁にはもう一つ注目に値する物がある。それは北側の壁を刳り貫いたアーチ型の壁龕内に設けられ、金箔塗りの鉛製ロカイユの渦巻装飾に囲まれた弓形の優雅な噴水である。壁龕

は床と同様に赤と灰白色のラーン産大理石で、噴水上の金メッキ塗りの鉛製ライオンの頭から出る水が同じ材料で造られた噴水盤に注ぎ込まれるようになっている。噴水は飲料水やグラスを冷やすためである。

　噴水のある壁龕と対になって、大理石の暖炉が南壁の中心に設置されていた。但し暖炉は冬季用のアパルトマンの一郭、現在はもう存在しない部屋から持ち込まれたので、始めからこの部屋にあったのではない。1772年の装備品目録に記されていたこの部屋のファイヤンス製のストーブは1877年迄存在していたが、第二次世界大戦で紛失してしまった。

　豊富な壁飾りに比べて天井周辺の湾曲部の漆喰彫刻は控えめである。

　壁を支える平らな張出部分は、花環で囲った渦巻装飾を付けた天井周辺の湾曲部分を区分けしている。長い横壁の中心にある大きな渦巻装飾は選帝侯の紋章、イニシャル及び名誉の印を指し、兜が被せられている。豊富に飾りつけた角部分にも甲冑にも鎧をつけた戦利品装飾がある。これは一般論としても支配者の栄誉、ここではドイツ騎士修道会総長クレメス・アウグストの栄誉を意味している。

**室内装備品（左から右に選択）**

　家具:机、支え台付の机、椅子（オリジナル通りのペリカン）、テーブル飾り、1980年代中頃。

　陶器/ファイヤンス:製:蓋付の花瓶5点、ファイヤンス、デルフト、1745年頃。華美な皿2枚、中国製、康熙帝時代（1662－1722）。テーブル飾り。華美な皿5枚。首部の長い瓶2本。蓋付スープ入れ、陶器、中国製(?)。

　シャンデリア:ガラス、ムラノ製、19世紀。

**食事配膳室**（5）

　飲料・食糧倉庫管理人用の通路とされた場は、召使用の小さな扉から夏季用の食事の広間に繋がっている。食糧館の台所で調理された食事は各種の皿に盛りつけられ、場合によっては火鉢で暖めていたのかもしれない。このような事情でこの部屋はその役目に相応しく現在では「食事配膳室」と呼ばれている。

　この場も壁は床から天井に到る迄チューリップやカーネンションをあしらった白と青のオランダのファイヤンス製タイルで覆われている。

**通路**（3）

　豪華な大階段を構築した玄関ホールから夏季用の食事の広間の脇にある第一控室に到る連絡路は、飲料・食糧倉庫管理人の通路と同じような役割を果たしていた。何故なら1761年の装備品目録は、ここにはカシの木製の様々な配膳台があったことを明記しているからである。豪華な階段が出来る以前は、この通路が玄関ホールと夏季用のアパルトマンを繋ぐ役目を果たしていたに違いない。大型新アパルトマンが出来る迄は、この夏季用の一郭は儀式などの折に使用された唯一の場所であったので、この通路が必要だったのである。階段の間のように大金を投じて仕上げた壁や玄関ホールに到る扉のない入り口などが当初、ここでも配備されていたと言う事実は、この通路の重要性を示している。

**室内装備品:**

　絵画:「戦勝品装飾」コルネリウス・ビリティウス作、1675年頃。

**第一控室**（7）

　夏季用の食事の広間に面した通路から入る第一控室は、一連続きの夏用のアパルトマン最初の部屋である。この部屋は南翼館上階（一階）の大型新アパルトマンの部屋の配置と同じである。夏季用の食事の広間と同様、赤いラーン産大理石の床と支え台、窓の窪み部分やストーブと壁の中間部分などを飾る白と青の

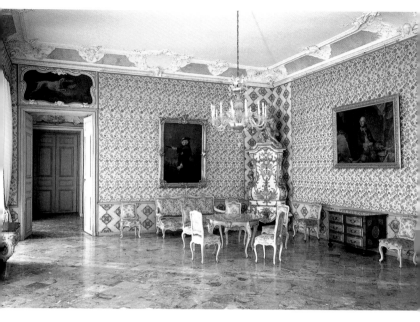

第一控室　北西向きに見た場合

オランダ製ファイヤンスのタイルは、夏に喜ばれる涼しい雰囲気
を醸し出している。大きな窓扉からはテラスと庭を存分に展望す
ることが出来る。

　天井周辺の湾曲部の彫刻は、控室という性格に相応しく装飾
は非常に抑え気味である。1972年の修理の後に成立当初の明る
い水色が鮮明になった。その上の壁側の中心部分のライオンの
頭上には明るい黄土色の中間風景のあるロカイユの渦巻装飾
がある。天井周辺の湾曲部の隅はギリシャ神話に因み花や果実
を盛った角を飾り、小さなロココ装飾がまたしても中心モチーフ
となっている。

　現在の壁張りは18世紀のそれに倣ってクレーフェルトのドイ
ツ織物博物館で1982年に仕上げられた。これはクリーム色でエ

キゾチックな花を織り込んだ絹製である。1761年の装備品目録によると控室の家具は両方共に質素で、主な物は台のある机、机、数脚の椅子、トランプ用テーブルなどであった。

第一控室で主だった装備品は、北西側の隅に置かれたバイエルン製のファイヤンスのストーブで、いわゆる「食事配膳室」(5)を通じて暖められた。白塗りで光沢したストーブは金箔で飾られている。ミュンヘンのヨハン・ゲオルク・ヘルトルがフランソワ・ド・キュヴィリエのデザインを手本にして造り、1742年に城に納品した。金箔塗りの像は、バイエルンの宮廷彫刻師ヨハン・バプティスト・シュトラウプ（1704－1784）の製作である。これらの像はロカイユ装飾からアラベスク様式に変じた首のような少女の頭とこれを覆う翼の生えたクロノスを表している。クロノスは儚い時代のシンボルである地球儀と砂時計を手に持っている。地球儀の上では移ろい易い世の中を嘆き悲しむ小天使が膝をついている。

現在部屋の中心にあるシャンデリアはムラノ製ガラスで、1761年の装備品目録の指示に従って造り直された。これはどの部屋においても「ヴェネチア風ガラス風の透明なシャンデリア」という効果を上げている。

**室内装備品（左から右に選択）**
絵画：アンドレ・エルクール・ド・フリューリー（1653－1743）作「フランスのルイ15世治下の枢機卿兼政治家」、「プロイセンフリードリヒ2世（1712－1768）」。アントワーヌ・ペスネ作、1750年頃「ヨーゼフ2世（1741－1790）」、1764年以後。
家具：引出付小箪笥、針葉樹にクルミと紅葉の化粧張り、1760/70、ヤコブ・キーザー作とされる。マンハイム、選帝侯用の帽子の下にCTのマーク、1845年、ベンラート城からの譲渡。

**聖霊礼拝堂（6）**
一連の部屋が続く夏季用のアパルトマン南西側の単廊式聖霊礼拝堂は、第一控室隣りの小さな一郭である。南壁の窓扉は庭園に繋がり、西壁側のもう一つの連絡扉は、一連続きの部屋を隣接するオランジェリーに到るまで延長させている。そのために選帝侯は雨に濡れることなく、オランジェリーと城の付属教会の間に設けられた祈祷所に入ることが出来たのである。

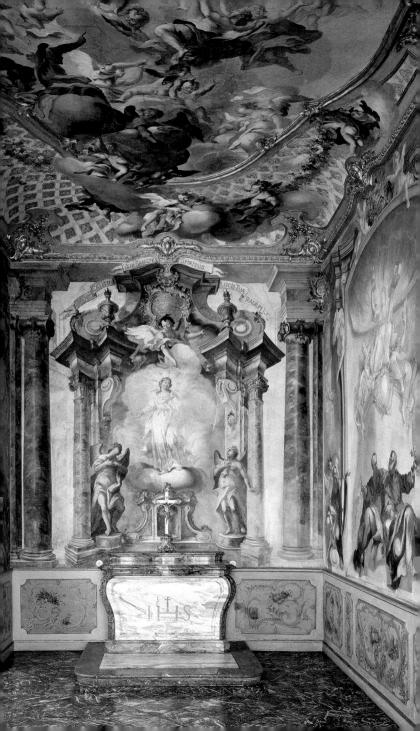

　壁にはヨハン・アダム・シェプフ（1702－1772）が描いた1750年頃のフレスコ画がある。この部屋も床はラーン産の赤い大理石で覆われ、成立当時から残る部分は2010年に慎重に修復された。壁を支える木製の土台部分には花やロココ装飾が描かれている。同様に赤と灰色のラーン産大理石の中に祭壇があり、その前を飾る部分はキリスト教の合わせ文字IHSを掲げている。その上には絵画による高祭壇が取り付けてある。その後ろに騙し絵のアプシス（内陣先端部）があるのは、この部屋の奥行が深いように見せるためである。騙し絵を通じて聖体容器を安置した高祭壇の中心には、7つの炎の舌から成る後光に囲まれ、白い衣をまとった男女の識別困難な人物が、左手に白い鳩─伝統的に聖霊を表す象徴─を抱いている様子が描かれている。最近の研究によると、このような形で表現された聖霊は、クレメンス・アウグストが最も尊敬していたカウフボイレンの聖クレシェンティア・ヘースの幻示に基づいている。選帝侯は1733年にこのフランシスコ会修道女を訪問して以来、頻繁に手紙の交換をしていたのである。聖霊は幻示を通じてクレシェンティナに現れたが、それは処女でもなければ青年でもなかったということである。クレメンス・アウグストは当初このような幻示をシモン・タデウス・ゾンダーマイヤーの銅版画を通じて世間に広めるようにしたと同時に、その光景をブリュールの礼拝堂にも描くことにより、聖霊への強い尊敬心を普及させようと願った精神的な模範者、聖クレシェンティアの希望に沿ったのであった。

　聖霊降臨の奇跡を表す横壁のフレスコ画は、祭壇上に描かれた修道女の幻視に相応しいものである。祭壇のすぐ側には4人の福音記者、東壁の騙し絵による壁龕、即ち西側窓の向かい側の人物は使徒の頭ペトロとパウロである。彼等の頭上にある灰色一色の絵画は、信仰、希望、愛を表すアレゴリーである。壁のその他の部分では騙し絵による柱のある広間で炎の舌が様々な言葉で互いに論議をしたり、祷りに没頭したりする様が表されている。

　第二次世界大戦で著しい被害を受けた平天井では天国の世界が展開し、光りに包まれた父なる神が両腕を広げて天使や小天使を祝福して地上に派遣する光景が描かれている。この部屋の絵画が訴えたいこと、即ち聖霊降臨祭の典礼における一連の歌唱は、祭壇から聖堂内の渦巻装飾の中にまでずっと続く言葉を銘記した帯状の飾りの中に集約されている。

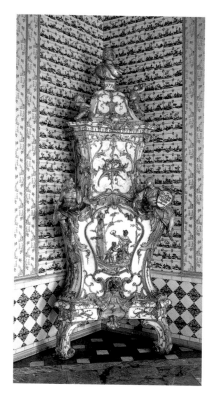

ファイヤンス製ストーブ、フランソワ・ド・キュ
ヴィリエのデザイン、ヨハン・ゲオルク・ヘル
トル及びヨハン・バプティスト・シュトラウプ
作、1742年

## 第二控室（8）

　第二控室は次の謁見の広間に続いており、飾り付けは豊富で
ある。天井周辺の湾曲部は四季を表すアレゴリーの浮彫で飾ら
れている。夏季用アパルトマンが庭園側に面しているからこそ、
四季と一日の時間を表すアレゴリーを通して、自然の中で一度は
去ってもまた必ずやって来る生活のリズムが示されるのである。

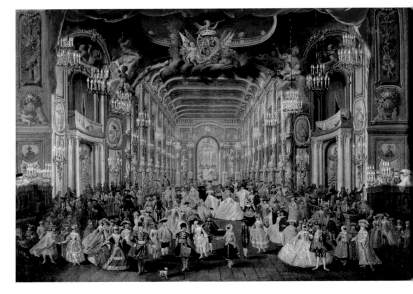

「ボン宮廷の仮面舞踏会」いわゆるボンの舞踏会、フランソワ・ルソー
作、1754年

このチクルスは西側で春から始まり時計の針とは反対に進んで
行く。

　天上周辺の湾曲部では海のような緑色（1972年に埃を取り払
い部分的に補修した）の下地の前でロカイユの渦巻装飾の中
に太陽の光に包まれたアポロ─クレメンス・アウグスト自身を示
唆─の頭が輝いている。壁の土台、台部分、窓側の壁龕、ストーブ
を置いた角はまたしても白と水色のオランダ産ファイヤンスのタ
イルの飾りつけがある。

　これとは別に部屋の北東部の隅にはもう一台、非常に高価な
バイエルン産ファイヤンスのストーブがある。これもまたヘルト
ルがフランソワ・ド・キュヴィリエの案によって仕上げた作品で、
白塗りの本体には金箔の飾りがついている。比喩的な装飾はク
レメンス・アウグストを称賛するもので、その胸像はストーブの

上を覆っている。クレメンス・アウグストの栄光を称える2人の小天使が彼の前にひれ伏し、無限の象徴として蛇型リング—現在は紛失—を差し出している光景が取り付けてある。その下には紋章の一部を構成するライオンがおり、続いて2人の小天使が永遠の名声のシンボルとしてのピラミッドの前で聖俗両方の権力の徽章を 提示する様子を枠で囲ったレリーフがある。ストーブの真ん中でほぼ全面的に金を被せた2つの像は、若い男女を表している。女性の方は疑似の年代表示名として「Elector secvrvs vbique spirat 選帝侯はどこにいても憂いなし。」と書きつけた楯を手に持っている。

　ストーブの横、部屋の東側壁には飾りを豊富に付けた白大理石の暖炉がある。暖炉の飾り板にはクレメンス・アウグストの組み合わせ文字があり、横にはCAのイニシャル付菱形模様、ライオンの頭とヒマワリが見える。暖炉の向かい側にはヘルツォークスフロイデ城から譲渡されたフランソワ・ルソーの作品、往時は「ボンの舞踏会」と呼ばれた絵がある。ボンの宮廷における仮面

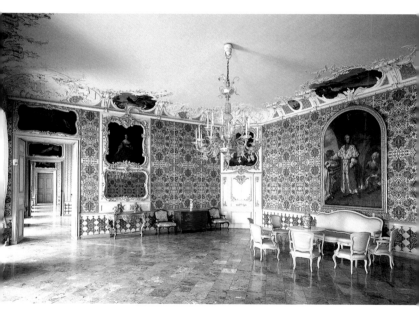

謁見の広間、西北向きに見た場合

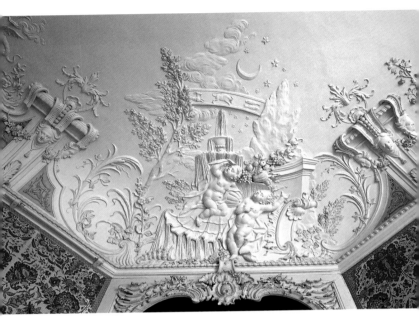

謁見の広間、天井彫刻「夜」の細部

舞踏会の様子を描いたこの作品の前列左に立つのはポーランドの民族衣装をまとったクレメンス・アウグストである。

**室内装備品（左から右に選択）**
　絵画：「マリア、イエズス、ヨハネ」ペーター・パウル・ルーベンスの絵画の版画化、1700年頃、1840年以前にベンスブルク城から移動。彫込み入りの額縁は1910年頃に第32室からの移動。「ボン宮廷の仮面舞踏会」フランソワ・ルソー作、1754年。「選帝侯の子息カール・アルブレヒト・バイエルン」1717と1725年の間。「ハンガリアとボヘミア王女、マリア・テレジア」マルティン・ファン・マイテンス（父）工房製作、1740年以後。
　振り子時計：加熱金メッキで着色したブロンズ製、パリ、シルヴェスター工房、18世紀中期。

### 謁見の広間（9）

　選帝侯が客を迎える謁見の広間は、その絶大なる権力のほど
を誇示し、装飾も豊富であるために、各部屋の中でも傑出した場
所である。向かい側に召使用の扉と閉鎖扉を取り付けた北側壁
の隅を斜めに傾斜させた部分も際立っている。この広間は夏季
用のアパルトマンの天井彫刻の中でも最大の費用を投じた場と
されている。天井の角部分の彫刻モチーフは一日の経過を表出
している。小天使が春の噴水と建築破片の前にある庭園で動き
回っている。一日の時間は時計の順序通りに指示されている。格
子垣の後ろで登る太陽を通じて表現した朝の姿は、早朝、本当に
太陽が出る位置に従って南東側の角に示されている。南西側の
角にある昼の姿では太陽がさんさんと輝いているが、夜は地平
線の彼方―北西部の角―に沈んで行く。北東側の角では、夜に
なり月と星が現れるのである。一日を表すどの部分にも12宮の4
分の1のみの彫刻が配置されている。但し一年の12宮を表す動
物を順序通りではなく意識的に組み替えているようである。

　豊富に飾りつけた天井周辺の湾曲部分は、仮面彫刻のある張
出し支えで分節され、その間では大小の鳥が渦巻装飾の中に描
かれている。これは多分、ヨハン・マティアス・シルトの作品であろ
う。これら鳥を表す光景はクレメンス・アウグストがこの世界を好
んでいたことを強調している。エキゾチックな鳥類は庭園を飾り、
夏季用アパルトマン自体にもたくさんの鳥がさえずる鳥かごを
用意していたのである。天井周辺の湾曲部分の狭い部分に見え
る武器、旗、戦利品装飾などはクレメンス・アウグストの支配者と
しての名誉を指し、この部屋の主たる役割を再度、力説している。

　部屋壁の支え部分の飾りやオランダ産のファイヤンス陶器を
置いた窓壁を謁見の広間でも見ることが出来る。東壁の中心を
飾るのは装飾を施した白大理石の暖炉である。暖炉の飾り板は
前の部屋（第二控室）と同じものである。部屋が完成した時から
壁には、フランスのルイ15世の2人の王女の肖像画がかけられ
ている。

### 室内装備品（左から右に選択）

　絵画:「フランスのヴィクトワール夫人」ジャン・マルク・ナティエの模
写、1748年頃。「小姓を従えたクレメンス・アウグスト」ジョルジュ・デマレ
の工房、1746年。「フランスのアデライーデ夫人」ナティエの模写、1748年。

扉上の装飾画：「猟犬」、2枚の静画「鳥」18世紀、スナイダーの作品「うさぎを獲る犬」のコピー。

家具：引出付き箪笥、針葉樹にクルミと梅の化粧張り、ヤコブ・キーザー工房、マンハイム1760/65、1845年頃、ベンラート城からの移動。引出付の小箪笥、マホガニー製、カシの木、ドイツトウヒ、ポプラにブラジルシタンの化粧張り。大理石板、1730－1740年。

下絵：4大陸、模造彫刻、テラコッタ、20世紀（アウグストゥスブルク城東ファサード切妻壁の彫刻のモデル、オリジナル：ヨハン・フランツ・ファン・ヘルモント、LWL—州立芸術・芸術史博物館、ミュンスター）。

## 賓客用の寝室（10）

1761年、装備品調べに立ち会った人々は夏季用アパルトマンの賓客用の寝室で選帝侯の私的な生活用品を数多く見つけた。寝室は実際に使用され、ケルン選帝侯の宮廷としては起床の儀式などのように稀な儀式だけを見る部屋ではなかったようである。

寝室の天井装飾は夏の宮廷使用部分で最もエレガントである、と言えるであろう。天井周辺の湾曲部は、弾みをつけるような感じでヨハン・アドルフ・ビアレッレの装飾画のある壁部分や、各種の水鳥を描いたシルトの絵画を取り囲んでいる。黄土色を基調とする彫刻装飾では空気や火と並んで水が中心的な役割を果たしている。なぜなら小天使が角隅の到るところで雲の上から下の花瓶に水を注いだり、頬を膨らんだ頬っぺたから風を吹く真似をしたりしているからである。

壁の中心部分では春の泉の中で小天使が動き回り、側には空想上のスフィンクスがいる。その上では鷹とサギが格闘し、左右には中間モチーフとして水差しのある飾りが見え、どれも生き生きとした感じの渦巻装飾に取囲まれている。壁の真ん中にあるレリーフは火を入れた壺の上で戯れる天使が中心である。

東側の暗い緑色の大理石の暖炉は、クレメンス・アウグストの家紋である菱形、ヒマワリ、それにライオンの頭を付けた前板で飾られている。暖炉の上と向かい側の壁で豊富なロカイユ装飾のある鏡の額は、昔からここにあり、絵画の額と調和が取れている。

**室内装備品（左から右に選択）**

　絵画：「罪を悔いるマリア・マグダレナ」ジョルジュ・デマレ作、「未亡人の衣服を着たマリア・アンナ・カロリーネ」、「フェルディナンド・マリア・バイエルン大公夫人」ジョルジュ・デマレ作、1745年。「マリア・レスチンスカ、フランス王妃、フランス王ルイ15世の妃」ジャン・バプティスト・ヴァンロー作のコピー、1725－1750年、「ヨハン・テオドール・フォン・バイエルン枢機卿兼レーゲンスブルク、フライジング、リュティッヒ司教、クレメンス・アウグストの兄弟」ジョルジュ・デマレ作、1745年頃。「聖家族」ジョルジュ・デマレ作。

　扉上の装飾：「インドの植物、珍しい果物と最盛期の植物」、「夜の女王」、全てヨハン・マルティン・メッツの作品とされる。

　家具：引出付きの箪笥、針葉樹にクルミの木の化粧張り、台は大理石、ヤコブ・キーザー作とされる、マンハイム、1760/70年、1845年ベンラート城からの移動（?）。書き物机、針葉樹にブラジルシタン、バラの化粧張り、マホガニー製、針葉樹に梨の木の化粧張り、はめ込み細工、真鍮の留め金、1840年頃。

## 執務室（11）

　一連続きの夏季用のアパルトマンの東側先端にある執務室は床から天井周辺の湾曲部分に到る迄、全て白とブルーのファイヤンス製タイルで覆い尽くされている。3000個以上のタイルがオリジナルのまま残り、1998年と2000年には補強され、部分的に固定された。壁タイルを全て同一の模様で覆う装飾絵は扉まで続いている。但し1934年以前に作業を誤ったためにこれらの絵はごく断片的にしか残っていない。

　天井周辺の湾曲部分には各種の化粧関係品を彫った漆喰装飾があるが、一般に良く使われる「風呂場」という名称はここから出たのである。柔らかい黄土色の中にある色白の彫刻は、天井周辺の湾曲部分の緑とブルーを基調にし、角で良い香りのする薬草や油を点火するための香入れと並んで水差し、化粧スプレー、香水用小瓶などを中間モチーフにしており、北壁と南壁の真ん中では手拭きタオル、海面、布を表している。その間では膨らんだ頬から息を吹く小天使の頭や花冠などが彫られている。

　クレメンス・アウグストの没後に作成された装備品目録リストはこの部屋について何も触れていないが、それでもバスタブの事は記載されている。その反面、備品目録を作製する際には、

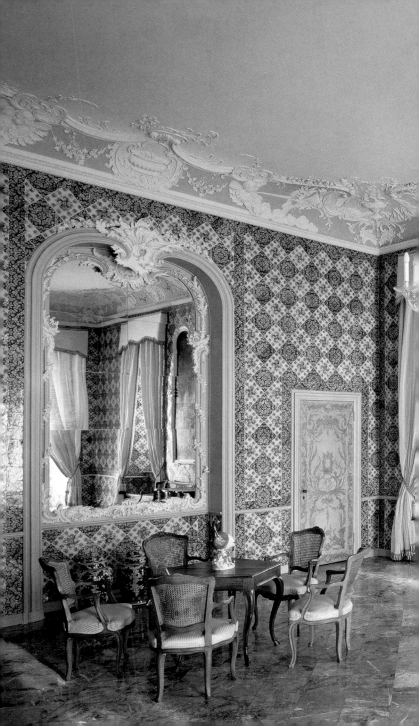

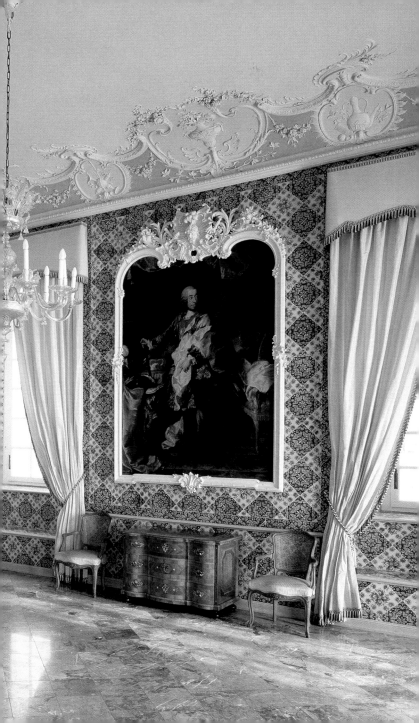

むしろソファと7脚の椅子と並んで戸棚付きの引き出しや書籍のある選帝侯の仕事部屋の機能に関する品目を重要視した。マイセン陶器製の無数の像をあしらった飾りは、高価な陶器収納室用のようにタイルを敷き詰めた部屋に移し変えることになった。

### 室内装備品（左から右に選択）

絵画：「ドイツ騎士修道会総長姿の選帝侯クレメンス・アウグスト」ジョルジュ・デマレ作、1746年。豊富な彫り込み飾りのある額縁、最初からこの場に配置。　台架：ジョルジュ・デマレ作「自画像」、1729年。

家具：五角のトランプ遊び用机、18世紀。

陶器：花瓶：蓋のある花瓶、二つのコップ型花瓶、中国製、康熙帝時代（1662–1722）。

## 夏季用アパルトマン北側の部屋

夏季用アパルトマン北側で城の中庭に面している部屋（15, 16, 18, 20）の各種の装備品は、洗面室（19）まで含めて全て紛失した。これらの部屋は召使等の副室、休息所、着替え室、睡眠の場として使用されていた。

### 洗面室（19）

夏季用アパルトマンの中で特に注目を集めるのは、小さな洗面室である。洗面所の一角には、部屋の隅に置く戸棚のような形の陶器製の洗浄式便器と夜間用の便器がある。木張りの壁は22枚のパネルで区切られ、ここは鷹狩りで大成功を収めた選帝侯の画廊であったことが判る。中心は青緑色で縁取った壁のパネルに嵌めた金塗の細い額縁に入れた油絵である。選帝侯の獲った鷹の中でも特に見事で飼育に成功した鷹の中には、例えば鷹の女王とも言われるシロハヤブサがいる。鷹狩に熱中していたクレメンス・アウグストはこの鷹を自分で躾けたのである。この シロハヤブサの獲物には、過去に4回にも渡って他の鷹に襲われて床に投げつけられた一羽のアオサギもいた。これを語るのは、アオサギの足に巻かれた選帝侯のモノグラム入りで狩人に相応しいリングの各種である。そして1738年には5つめのリングも巻きつけられたのであった。このアオサギが自然の世界に戻され

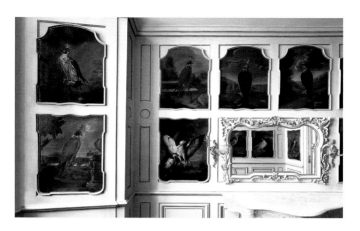

洗面室内にある鷹のポートレート

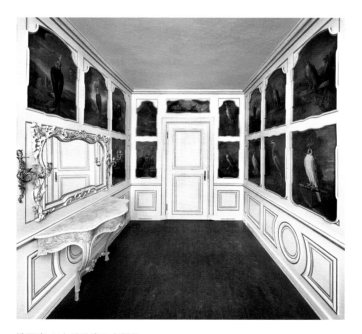

洗面室、いわゆる鷹の小部屋

る前に、ファルケンルスト城の鷹の庭園に卵を落として去った光景は、油絵の中に描かれている。最初は 洗面室の上に使用人の住居があったが、現在では中二階となっている。

**室内装備品**

絵画:22枚のカンバス画、内19枚は鷹のポートレート、アオサギのポートレート、2羽の生まれてまもない2羽のノスリ、鷹狩用の頭覆の静画。

家具:支え台のある机、執務室(11)からの移動。その上に装飾を豊富に施したオリジナルの額に入れた鏡。

マルク・ユンパース

## 黄色のアパルトマン

　歴史的に見ると黄色のアパルトマンという名称は、北翼館の上階一階に並ぶ部屋の装飾品が全て白と黄金色であったことから生まれた。部屋の造りは当時のフランス的な習慣に倣っているが、これはケルン選帝侯の宮廷が隣国の芸術や装飾の流行を大幅に取り入れていたことの表れである。二重のアパルトマンとして設計された一続きの部屋の平面図は、部分的にはまだ1728年以前、ヨハン・コンラート・シュラウンの案に遡るものである。

　建築師がフランソワ・ド・キュヴィリエに代わってから最初の平面図に出ていた部屋の構成は変更されたが、既に工事を行っていた部屋の装飾などはそのまま残された。既存の天井装飾は数

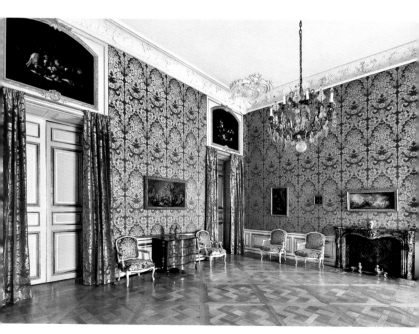

控室、北西向きに見た場合

か所であるが、後になって手が加えられたことも考えられる。そのために天井と壁の装飾は一体化されておらず、キュヴィリエがパリ滞在中に体得した初期のロココ調様式とルイ15世時代の様式が共存しているのである。

当時もてはやされた持ち運び可能な調度品は、クレメンス・アウグストの死後数年間で早くも紛失してしまったために20世紀からは、類似品を用いてごく断片的に往時の様子を再現することが出来た。第二次世界大戦で音楽の間(63)とインド館漆の小部屋(64)は破壊されてしまった。この部屋は記録文書保管所として新たに使用され、1950年末には残った部屋の大掛かりな修復工事が始まった。この過程で織物の壁覆いは装備品リストの記述に従い歴史的に忠実に、そして当時の類似品を参考にしながら織り直された。天井の安全性を再点検した後に、1978年から1981年までに隙間風を防ぐ扉と窓のカーテンが再製された。

全てが失われてしまったが黄色のアパルトマンは、ドイツでロココ様式初期の豪華な部屋の造りを紹介する一例である。

## 控室/小食堂(68)

この一連続きの部屋の名称が生まれた色合いは、部屋の壁を支える部分の羽目板を見た場合、たとえ金塗の縁取りであってもまだ抑え気味である。天井の白い彫刻に合わせて比較的簡素な中にも優雅な装飾を施した壁を見ると、この部屋は控室の役割を果たしていたことが明らかになる。1761年と1772年の装備品目録からは、この部屋が一時的ながら食事の部屋としても使用されていたことが推察される。食事のために控室を使用するのは当時の習慣に叶っていたことでもある。最初にこの部屋にあった赤と白の錦織り製の壁飾りに替わって、現在では新たに織られた壁覆いが部屋の基調を支配している。大理石の暖炉は1934年に化粧室(66)からの移動である。彫刻を施した天井周辺の湾曲部はくっきりとした縁取りで明確に区切られ、角の部分のみが城の建設者の司教紋章でアクセントがつけられている。これは各々ミヒャエル騎士団の鎖で取り囲んだケルン、パーダ―ボルン、ミュンスター、ヒルデスハイムの司教区の紋章である。オスナブリュックの紋章が欠如している点や壁の様式を見ると、天井彫刻は

1728年以前と言える。なぜなら選帝侯はこの年に漸くオスナブリュックをも支配することになったからである。1693年に選帝侯ヨーゼフ・クレメンスが創立したミヒャエル騎士団の十字架のある鎖は、交互に絡み合ったCAのイニシャルやバイエルンの菱形と共に、またしても天井中心部のロゼッタの主要モチーフを構成している。これを手がけたのは、他の漆喰彫刻と同様にヨハン・ペーター・カステッリである。扉上の装飾画の主題も城主の人間性に因み、鳥と一緒のクレメンス・アウグストの上半身を描いている。鷹狩りもさることながらクレメンス・アウグストは珍しい鳥類の愛護者でもあった。現在この部屋は気前の良い個人所有者による永久貸与、或いは城の博物館自らが所有していた画家カルロ・カルローネの下書きデッサンなどの蒐集物を展示する会場となっている。階段の間に通じる西壁にあるカルロ・カルローネの油絵のデッサン「至高なる聖三位一体」と「聖レオポルドの栄光」も一見の価値がある。前者は1772年、カルローネが85歳にしてピエモンテ地方の町アスティのドームのために、後者は1723年頃にヴィーンのレオポルド教会のために描いた作品である。この下書きを基礎にして出来たフレスコ画は第二次世界大戦中に壊されてしまった。

**室内装備品（左から右に選択）**

絵画：「聖ラウレンティウスの殉教」ニコラウス・クニュプファー作1645年頃（クレメンス・アウグストの個人所有とされる）。

習作：イタリアとドイツにおけるカルロ・カルローネの作品、「至高なる聖三位一体」1772年頃、「聖レオポルドの栄光」1723年頃、「燃えさかる松明、露を採集する小瓶と花かごを持つ小天使」1750年頃（?）、「聖フェリックスとアダウクトゥスの殉教」1759年頃、「十字架からの降下」灰色一色、1750年頃、「小天使群のための習作」1750年頃（?）、「アポロ、アウローラ、ミューズの女神」1750年以前。

扉上の装飾：「飛ぶ鳥と少女」第24室からの移動、「狩鳥獣の肉」、「静画、野生鴨、フルマカモメ、ヤツガシラ」、「青年と太鼓」第24室からの移動。

家具：引出し付の机、カシの木に木目を入れたブナ、ブナの木製足部は再製、アブラハム・レントゲン工房製作とされる。18世紀中期、大理石の板付き4本柱の大型机、1745年頃。

陶器/ファイヤンス：各地の花瓶、デルフト、中国など、17/18世紀。

暖炉用薪架：金メッキのブロンズ製、フランス、1730年。

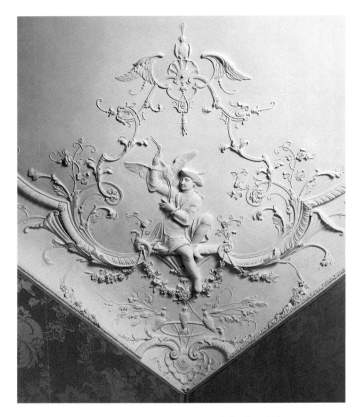

謁見の間、カルロ・ピエトロ・モルセニョの天井漆喰彫刻の細部

## 謁見の間（67）

　壁を支える土台部分の上の壁板には白と黄金色のはっきりと
縁取りがあるが、ここでもまた壁張りは新たに製作し直されてお
り、銀の縁どりがあった最初の水色のダマスコ織に替わって今度
は灰色のダマスコ織りである。同じ材料を用いて司教即位用の天
蓋が作られたが、もはや現存していない。カルロ・ピエトロ・モル

セニョが優雅な模様を施した高価な天井彫刻は、1729年頃にキュヴィリエのデザインを手本にしている。漆喰彫刻の主題である鷹狩りは、謁見の間という部屋の機能にぴったりである。遅くともシュタウフェン王朝期から鷹狩は狩猟技術の中で最も優雅な形態であり、高位貴族の特権とされていた。鷹狩人には規律、先見の明、巧みな手腕などの能力が求められたが、これは良き支配者に求められる特質でもある。天井の隅には狩りの場で鷹にアオサギを追わせる鷹匠の姿が見える。アオサギの高巣と頭覆いをした鷹のようなモチーフのある天井の中心部分を囲って、平天井では同時に鷹狩人が他の鳥を舞上がらせたり、或いは架空の大地からその光景を追わせたりしている間に動物が動き回るなどの宇宙空間を造り上げている。

　天井に照応して扉の上の装飾画部分にも選帝侯が大成功を収め、なによりも大切にしていた鷹狩の絵がある。大理石で出来た暖炉の内枠には選帝侯を語るに相応しくアオサギと鷹の模様のある薪架が置いてあった。現在、部屋の壁を飾るのは4枚の油絵とこのために描いたフランチェスコ・フェルナンディ（別名インペリアリ）の習作である。これらの作品の主題は、1727年11月9日ヴィテルボで教皇ベネディクト13世が司式した城主の司教叙任の様子である。連続絵画は教皇と選帝侯による共同のミサ聖祭から始まり、叙任に際しての行為とパリウムの授与が続き、新たに叙任された司教がサンタ・マリア・デラ・クエルチャ教会から退出した後、新任司教として祝福を与える光景で終わっている。この最後の場面を描いたのが先に述べた習作で、現存している。クレメンス・アウグストにとってこの出来事は実に重要なことであり、その威信は頂点に達した。この絵画は多分、この場を飾るに相応しいタタペストリーの連続テーマの題材となった。しかしボンの中心宮廷で保存されていたこのタペストリーは1777年の火災で消失してしまった。

**室内装備品（左から右に選択）**
　絵画：「鷹狩人姿のクレメンス・アウグスト」フランツ・ヨーゼフ・ヴィンター作（？）、1732年以前、「クレメンス・アウグストの司教叙任」フランチェスコ・フェルナンディ（別名インペリアリ）作　1727年、「司教叙任後に最初の祝福を与えるクレメンス・アウグスト」の下絵、墨絵、フランチェスコ・フェルナンディ。

扉上の装飾画：「アオサギと鷹のいる風景」「頭を覆った2羽の鷹のいる風」「空中で戦う鷹とアオサギ」1728年。

家具：引出付の小箪笥、針葉樹上に桜、木製寄木、カシの木、ブラジルシタン、コクタン、色塗り木材の化粧張り。大理石板、1727－1750年。2脚のトランプ用机、折り畳み式、カシの木と針葉樹にクルミ、ブラジルシタン、色塗り木材の化粧張り。18世紀。

陶器：3個の小型胡椒入れ、中国製康熙帝時代(1662－1722)。中国製大型花瓶、18世紀。小型胡椒入れ2点、19/20世紀。

時計：振り子時計、ケース、カシの木に鼈甲ケース、金塗ブロンズの留め金、時計の打器、バルタザール・マルティノ、パリ、17世紀後半。

## 化粧室（66）

謁見の間に隣接する化粧室は、1934年に控室の方に移された大理石の暖炉も含めて、飾りつけのない部屋であった。1761年の装備品目録には狩猟用と旅行用を兼ねた4人分の銀製のセットを収納した3台の戸棚等とアウグスブルク製の銀の燭台12本などが記載されていた。これは宮廷関係者の旅行や狩猟を重要視し、ここに多額の費用を投じていたことの表れである。1945年以後の城の再建に際してこの部屋は多少縮小され、1965年からはドイツ大統領の国賓のための私室として使用されていた。現在この部屋は殆どの場合、後ろの寝室に到る通路となっているが、18世紀には何らの重要性もなかった場所だったのである。

### 室内装備品（左から右に選択）

家具：上部飾付戸棚、クルミ製、18世紀。書き物机、クルミ（第二次世界大戦で著しく損傷）。化粧テーブル、カシの木にクルミ、ブラジルシタン、バラ、アンボイナ材、マホガニーの化

粧張り、ヤコブ・キーザー製作とされる。マンハイム、18世紀後半。

陶器/ファイヤンス：各時代の花瓶、18及び19世紀。

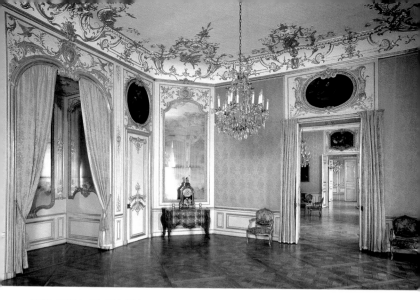

寝室、南西向きに見た場合

## 寝室（62）

　壁の支え部分は白と黄金色の化粧張りであるが、これに加えて今度は扉、鏡、窓には彫り込み細工を入れた高価な金板を取り付けている。残る壁の部分には黄金と黄色の絹のダマスコ織りが張られており、この部屋に続く一連の部屋が黄色のアパルトマンと言われる理由が良く判るであろう。南壁には造り直した鏡と再製造されたカーテンのあるベッド置き場があった。ここにある華奢な浮彫彫刻の大部分は戦争で破壊された後の新たな彫り直しである。アルコーフ（ベッド置き場）の開口部の上には、アオサギトのレリーフと共に謁見の間で見た狩猟に因むテーマが又もや表れ、同時に支配者のベッドが置いてあった場所を称賛する繊細な彫り込み装飾がある。両側から囲まれた扉のうち左は化粧室、右はトイレ用椅子を置いていたがもはや存在しない部屋に通じている。一方、東側と西側の扉はアパルトマン北側に位置する他の一連続きの部屋の線上にある。斜めに置いた大理石製の暖炉の位置に合わせて向かい側には鏡が配置され、均整の取れた様相を呈している。寝室の装備品として典型的なのは、聖書の

光景や聖人を描いた絵である。扉の上には「井戸辺のキリストとサマリア人の女性」、「幼子と幼きヨハネと一緒の聖母」「ヨーゼフの夢」、「橄欖山のキリスト」などの油絵がある。

　カステッリの天井彫刻には1729年頃のキュヴィリエのデザインの跡が残っている。壁に沿う部分で音楽を奏でたり休息したりしている小天使と相まって、天井周辺の湾曲部と天井と壁の角部分に到る迄も花輪を持って遊ぶ小天使が彫られている。前述したアルコーフが重要であることを何としてでも示唆するのは、鷹狩人の姿をした小天使である。天井の中心にあるロゼッタでは壁周辺の湾曲部に施された装飾が繰り返されている。こうして翼のある小天使の彫刻は、鷹狩が天井彫刻の主要なモチーフであることを反映している。天井彫刻の東側の部分は1945年以後、新たに仕上げられた。1944年から45年にかけては音楽の間（63）やいわゆるインド館漆の間（64）も装いを新たにした。

元音楽の間の天井彫刻の習作、フランソワ・ド・キュヴィリエ

**室内装備品（左から右に選択）**

絵画：「ドイツ騎士修道会総長姿のクレメンス・アウグスト」ヤギ皮に描いたパステル画、ジョルジュ・デマレ作、1750年頃。「テレーゼ・クニグンデ・ソビエスカ、クレメンス・アウグストの母親」F. J.ストレベル作、モンス、1728年頃。

扉上の装飾画：「井戸辺のキリストとサマリア人の女性」「幼子と幼きヨハネと一緒の聖母」「ヨーゼフの夢」、グリエルモ・メスクイダ作の連続画、1730/32年頃。

家具：引出付の小箪笥、大理石板を付けたクルミの木製、フランソワ・ド・キュヴィリエとされる作品、1740/50年頃。引出付の小箪笥、セイヨウスギ、螺鈿の上には同盟軍コンスタンティン・フォン・ヘッセン―ラインフェルス―ローテンブルクとナッサウ―ジーゲン大公の未亡人マリー・エヴァ・フォン・シュタルヘンベルクの紋章、ジーゲン（?）、1745年頃。大理石板付漆絵をつけた三角戸棚2台、ジャック・デュボワに倣った製作、パリ、1750年以前。肘掛椅子、南ドイツ、18世紀中期、カバーは19世紀、1974年ハイムハウゼン城から美術商経由で入手。大理石板付の机。大理石板付の支え机、着色大理石板付の机、アイヒシュテット近郊パッペンハイム城からの移動。バイエルン、1730年頃。

陶器：各種の花瓶、中国製、日本聖、18及び19世紀。

時計：振り子時計（柱付、現在取り外し）、鼈甲を塗り付けた入れ物と真鍮のはめ込み、アンドレ・シャルル・ブールの技法によるファルジェの打器、パリ、1745年から1749年。振り子時計、木製容器と真鍮。真鍮の暖炉用時計、19世紀。

暖炉用薪架：加熱したブロンズ製、フィリップ・カッフィエリ作とされる。フランス、1745－1749年、（元から当城に存在）。

## 音楽の間（63）といわゆるインド館漆の小部屋（64）

18世紀には「Cabinet d'Affaire仕事部屋」と呼ばれた音楽の間は、カルロ・ピエトロ・モルセニョが天井に到る迄、白い漆喰彫刻をたっぷりと施してごく簡素に仕上げられた。この天井にも完成された部分同様に踊り子、音楽師、天井中心部のロゼッタにある楽器などを示すキュヴィリエの習作がある。音楽に因む模様があるためにこの部屋は音楽の間と呼ばれている。過去の装備品目録はこの部屋の楽器について全く言及していないが、このような部屋を社交的な会話、遊戯や音楽演奏などのために使用するのは、よくあることであった。クレメンス・アウグストがヴィオラ・ダ・ガンバの演奏を大切にしていたことは知られている。オリジナル

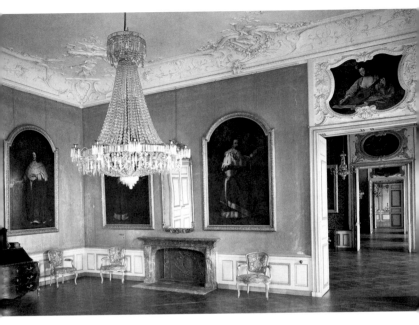

音楽の間、南西向きに見た場合、測量写真1921年

の大理石の暖炉は隣接するインド館漆の小部屋と共に最近、漸く再発見された。

インド館漆の間は、ヨーロッパ全土に普及していたシノワズリー（中国趣味）に倣って装備された。元来は白塗で簡単な黄金色の縁取りで分け、彫り込み模様を刻み付けた壁張りの上にラッカ・ポヴェラの技術で着色した銅版画が貼り付けられた。そこにはエキゾチックな植物や昆虫の他に鳥や人間が描かれているが、殆どは有名な植物学者兼銅版画家マリア・シルヴィア・メリアン（1647－1717）の様々な作品を用いたものである。ここでもまたモルセニョは天井彫刻の主題を壁の装飾彫刻から取り入れている。ここで中国人は狩人姿で、愛嬌のある頭とグロテスクな様で描かれている。二つの世界大戦の間を挟んでこの奇抜な部屋

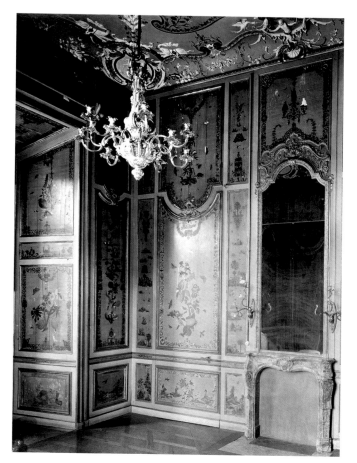

インド館漆の小部屋　測量写真1921年

の修復計画が周到に準備されていたが、第二次世界大戦中に挫折してしまい、破壊以前の状態を念入りに記録する作業は残念なことに出来なくなった。最近では壁張りの残存部分が思いがけなくも発見されたので、その公開が望まれている。この部屋の装飾

紛失は惜しんでも惜しみきれないほどであるが、それでもこの漆塗り執務室は、17世紀18世紀のヨーロッパで何軒もある城の内でも素晴らしいシノワズリーの小部屋の一つに数えられる。

## 大執務室 (61)

　日常生活と社交の場でもあるこの部屋には壁を支える土台の上にある黄金と黄色の壁張りのように、既に他の部屋で見たような物もあるが、窓部分の壁の構造は独特である。窓の内枠が非常に深いのは、当城の前身である中世期の城壁が地階一階のこの場所に迄残っていたために、その一部をこの部屋で再使用したことを立証している。彫り込み細工に金箔を施した高価な額ぶちの絵画は、一連続きの部屋の扉と控室に入る扉上の装飾画として描かれ、最初からこの部屋に置いてあった。後者の部屋の扉は疑似扉であったが、19世紀に漸く開かれた。

　4つ目の部屋の扉上の装飾画は、破壊された音楽の間からの移動である。この扉は執務室と謁見の間を正式に繋いでいた。このおかげで隣接する寝室はむしろ私的なものであり、殆どがアパルトマンで行われる儀式行事でも使用されることはなかった。

　1730年頃に白い天井彫刻を施したのはヨハン・ペーター・カステッリである。天井周辺の湾曲部は、花輪や貝殻で繋がっている仮面を浮き彫りにした二重の張出し支えで区切られ、輪郭をはっきりさせるまっすぐな縁取り線で囲まれている。部屋の壁の角部分を引き立たせるのは、下に小天使のレリーフのある渦巻装飾を持つ天蓋である。ここでは小天使が西向きに横たわり、注意深く見つめている姿を表す一方、東向き、つまり選帝侯の寝室方向にいる天使は眠りに陥っているようである。二重の張出し支え部分の仮面も眠るようにして目を閉じている。帯紐状の細工や格子細工、燃える豊穣の角、仮面をつけたロココ装飾、花輪などから出来た天井中心部のロゼッタは、壁周辺の湾曲部分よりも軽やかな感じを与える。ロゼッタはもう一度、夕方と夜を意味するモチーフを暗示している。渦巻装飾内の三日月を手にしたディアナ神の頭、蝙蝠、それに格子細工の中の星などは、このような相互関連から見るべきである。

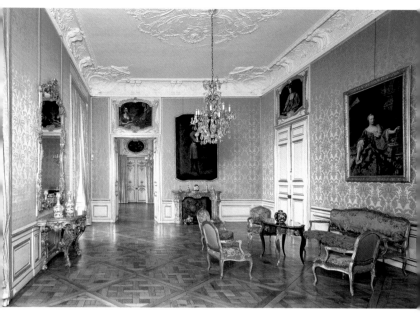

大執務室、南東向きに見た場合

　18世紀の装備品目録で明らかになった室内装置は、現在と類似している。特に目立つのは北側壁でドイツ騎士修道会総長の十字架を付けた鏡枠である。これは当時、選帝侯の私的所有物であったという公算は非常に強い。しかしながらここには現在、装飾付の額ぶちで囲まずに、猪狩りの制服を着たカール・アルブレヒトの肖像画が掛けられている。

### 室内装備品（左から右に選択）
　絵画：「猪狩りの征服を着たカール・アルブレヒトの肖像画」フランツ・ヨーゼフ・ヴィンター作とされる。1730年頃。「ハンガリア、ボヘミア王女マリア・テレジア」マルティン・ファン・マイテンス（息子）作　18世紀中頃。「金羊毛騎士団勲章をつけたフェンフェルディナンド・フォン・プレッテ

ンベルクーノルトキルヘン」マルティン・ファン・マイテンス（息子）の複写、1735年頃。

　扉上の装飾画：「籠の鳥と遊ぶコルセット姿の女性」「ギターと楽譜を持つ女性音楽師」戦災で焼けた音楽の間からの移動。「孔雀と少年」「帽子と水色コルセットをつけてひよこと遊ぶ女性」。

　家具：引出付きの小箪笥、大理石とクルミ、1750－70年頃。支え机、大理石板のあるカシの木製、南ドイツ、メルゲントハイム（?）、1730年頃。ドイツ騎士修道会勲章を付けた鏡、ケルン選帝公国、1740/50年頃。豪華な机、木彫り、選帝侯ヨハン・ヴィルヘルム・フォン・プファルツの同盟軍紋章とアンナ・ルイザ・フォン・トスカナの紋章付のスカッリオラ製法の皿、18世紀初期。ブールの技法による机、19世紀。折り畳み式多目的用机、マホガニー製、アブラハム・レントゲン作、1765年頃。ソファと椅子5脚、ラ・フォンテーヌの寓話と背中側にワトー風の人物を編み込んだカバー、フランス、1750年頃。

　陶器/ファイヤンス：花瓶セット、中国に製造依頼、蓋付、生姜入れ、中国製康熙帝時代(1662－1722)。花瓶セット、ファイヤンス、デルフト、1700年頃、「パピヨンコレクション882番」の表示付。

## 小執務室（60）

　この部屋の壁にも化粧張り作業をしたのはフランツ・レノーであるが、窓の壁龕を見ると外壁が頑丈であることが判る。白と黄金で仕上げた簡素な壁板を見ると木彫り彫刻は、南側の壁龕と第二次世界大戦で消失した扉上の装飾画の額縁だけにあったことが判明する。これらの装飾画には人々が会話を取り交わす風景が描かれていたが、現在では臨時的に鏡で置き替えている。この部屋の角には赤混じりの大理石板を付けた金塗の支え柱がある。18世紀にも陶器を上に置いていたこれらの支えは、2対毎に向い合せになっており、髭を生やした老人と青年を表す彫刻で飾られている。

　リズミカルな天井周辺の湾曲部を持つ簡素な天井に彫刻を施したのはカルロ・ピエトロ・モルセニョである。この居心地の良い部屋は、かつて一連続きの部屋の扉を示していただけで、現在は正面壁にある通路（1897年以後取付）の代わりに金の額縁に入れた三面鏡が置いてあった。その上半分は今も残っている。そんな訳でクレメンス・アウグストの時代にはこの部屋に緑色に塗った大きなタフタのソファと8台の腰掛足台を置くことしか出来なかったのである。

**室内装備品**

　家具:手織りカバー付きソファと椅子、背中部分にはラ・フォンテーヌの寓話とワトー風の人物、フランス製、1750年頃。楕円形の机。

## 食事の間（59）

　このアパルトマンの中で食事の間は寝室と並んで最も贅沢な部屋である。ブドウの房飾りやワインの壺などの天井装飾、壁に彫られた蓋付ジョッキ、扉上を飾る風景画、天井に彫られた果物などを見ると、選帝侯が選りすぐった賓客のためにどのような食事で接待していたのか、想像出来るであろう。宮廷家具師レノーが白と黄金色だけで仕上げた壁板は、崩壊した漆の小部屋の壁板と類似している。繊細な装飾はヨハン・フランツ・ファン・ヘルモントと彼の同僚がキュヴィリエのデザインを手本にして彫った

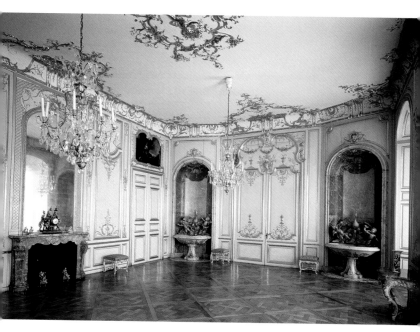

食事の間、南西向きに見た場合

食事の間、ヨハン・ペーター・カステッリの天井飾り

ものである。先に述べた通り壁の装飾のモチーフは、部屋の使用
目的に合わせていることを暗示している。バッカスと並んでフロー
ラの頭も食事配膳室（58）に通じる扉上の渦巻装飾の中にあ
り、天井中心部を飾るロゼッタにうまく対応している。

　調和の取れた部屋を構成するために、4枚の扉の内、暖炉右側
は閉鎖扉である。東壁と西壁で二枚扉のある出口も同様の理由
で片側だけ開けることが出来る。

　ここで注目に値する装備品は、大理石の円型壁龕に安置された金箔塗りの飾り模様を付けた鉛製の噴水と、ネーデルラント産の模様入りタイルを敷いた床張りである。飲料やグラス類を冷やすための平たい噴水盤の上では魚の尻尾をつけた2人の小天使に囲まれて口から水を出す白鳥がその都度上がって来る。水は噴水を構成する決定的な要素であり、水のしぶきが上ってびっくりして後ずさりする小天使の姿を表現するのが目的である。鉛を鋳造したこれらの群像は、ミュンヘンの宮廷で活躍してその技術を大いに発展させたグリエルムス・ド・グロフ（1676－1742）の作品である。これに金を塗ったのはミュンヘンの職人ビゴレッロで、その時の様子がそのまま残っている。これに対してヤコブス・ムーアンがくすんだ金色と光沢のある金色で仕上げた部屋の枠組みは、1956年に塗り直された。元通りに「修復された窓」は西側扉の上左でそのまま残っている。

　金塗の天井彫刻もまたキュヴィリエのデザインを手本にしたカステッリの1729年の作品である。壁周辺部の傾斜した部分をまっすぐに支える線の下の円型部分にリズミカルな浮彫彫刻があるが、狩猟犬と猟鳥などの渦巻装飾によって遮られている。周辺部の傾斜部分の角には瓶、果物、花、蔓などをつけた小さな渦巻装飾がある。

　天井の中心を飾るのはロゼッタである。この飾りは規則に囚われずにおし進めたドイツの純ロココ様式初期の一例であり、芸術史的にも極めて高く評価されている。真ん中では小天使が食卓の上に花をまき散らしている。

　この部屋にはマイセン陶器とこれを陳列するための支え机6台、食事配膳用の大理石の机など、持ち運び可能な備品は何一つ残っていない。既に述べた12台の腰掛台は1977から1980年にかけてミュンヘン宮殿の部屋を手本にして造り直された。

**室内装備品**
　家具:大理石板のある支え机、18世紀中期。ダマスコ織りのカバー付腰掛12脚、キュヴィリエの製作になるミュンヘン宮殿の腰掛のコピー、1977から1980年。
　陶器:円筒付の花瓶、中国、19世紀。花瓶、中国、康熙帝時代（1662–1722）、少年と猿、マイセン、ヨハン・ヨアヒム・ケンドラーのモデル、1748年以後。香料入れ2個、日本、伊万里焼き、18世紀、ブロンズのヴァンセンヌ製の花を18世紀中期にパリで取り付。
　時計:中国人に支えられた暖炉上の時計、木製に着色、18世紀後半。

マルク・ユンパース

## 緑のアパルトマン

　南翼館の2階には通常の城見学では立ち入りできない緑のアパルトマンがある。この一連続きの部屋には現代になって織り直されたダマスコ織りの緑の壁掛けがあるために、18世紀から緑のアパルトマンと名付けられたことが証明されている。この一郭では殆どの部屋が下の階の両側のアパルトマンの部屋の配置と一致している。2階の部屋も儀式などを行うに相応しい場にしようとするのは当然のことである。しかし選帝侯が個人として所有していた無数の品目に言及した1761年の装備品調査によると、これらの部屋はむしろ私的な目的で使用されていたようである。

　この説は、緑のアパルトマンが第75室―下の一階、第二控室に相当する―から大きく広がっているという状況を判断すれば支持できることである。このアパルトマンは機能に応じて2種類に分類されていたと言えるだろう。第75室から第80室は城として模範的な部屋の並びであるが、控室は一室のみである。これに対して第71室から第74室までの部屋には私的な祈りのための礼拝堂と祈祷所のある一郭を築くことが出来たのである。このように宗教を重視して隠棲する場所を設けたのは、クレメンス・アウグストが他にも建てた何軒もの城にある典型的な要素である。

　各部屋の飾りつけなどは1734年から行われたことが明らかである。第74室と第75室及び謁見の間（76）に残っている壁板と宮廷彫刻師トマソ・マンニによる大理石の暖炉は、完成した当時の緑のアパルトマンにはたくさんの装備品があったことを語っている。それは謁見の間を見れば明らかである。この部屋にはデマレの弟子が描いた肖像画を入れて、彫り込み飾りを豊富に施した壁板の他に、夏季用のアパルトマンのストーブに似せて金箔を塗り直したファイヤンンスのストーブがある。この部屋に最初からあるのは子供の肖像画である。バイエルン選帝侯の子息マックス（3世）ヨーゼフの脇の人物はバイエルン宮廷の王妃等であろう。その他、歴史を偲ぶ置物はこの部屋から全て取り去られ、現在では17、18世紀の大公関係者の多くの肖像画を展示する部屋となっている。これら肖像画のどれほどがケルン選帝侯の所有であったのかについて、証明できる物はごく僅かしかない。数点の肖像画は19世紀に別の城（シュプリンガー城など）からブリュールに持ち込まれた。

クリスティアーネ・ヴィンクラー

## 庭園と公園

　アウグストゥスブルク城の庭園はドイツにおける18世紀のフランス式庭園芸術として屈指の存在である。この庭園について知られている唯一の設計計画案は現在、アウグストゥスブルク城に保存されている。これを提出したのはヴェルサイユで研鑽を積み、1715年からバイエルン選帝侯の宮廷で活動した造園師ドミニク・ジラールである。

　庭の中心は2列に大きく分けた刺繍花壇である。花壇は噴水盤と鏡のような池で区切られ、池の水は平らな階段滝の彼方にある庭園先端の大きな円型水盤から給水されている。これは最も贅沢なフランス式の刺繍花壇—parterre de broderie melée de massifs de gazon—である。花壇両側の刺繍を施したような繊細なアサマツゲの下地は芝生と様々な色の砂利で埋められ、一定のリズムを置くようにして花を植えた花壇に取り囲まれている。この縁取り花壇は中央列に向かいロバの背中のように湾曲している。この様子を見れば夏の花植えの順序として、中央列には大きく成長した花を、両脇の列には短い種類の花を植えるという規定に沿っていることが判るであろう。この夏の花植の順序は、パリ国立図書館所蔵のヴェルサイユの大トリアノン宮殿の植樹計画書（1693年）の指示通りに従ったものである。

　庭園には無数の寓意彫刻があったが、これについて言及したのは1761年の装備品目録だけである。目録に記された四季を表す４体の石像の台座は残っており、2005年に修復された。2009年にはバンベルク産の砂岩像が上に配置されたが、内3体は18世紀の製作であろう。最後4番目の冬を象徴する像は、彫刻家グントラム・クレッチマーによる新たな創作で、ブランデンブルクのラインスベルク城から運ばれて来た。

　ヘッセン州ワイルブルクの城庭園の花瓶を真似て20世紀初頭に鋳造した4個のブロンズ製花瓶は、鏡のような池の南端に置かれ、訪れる人々の目を惹きつけている。

　区画花壇の両脇に見える箱形に切り込んだ菩提樹の並木路は、薄暗い生垣の一角であるボスケ（庭園内の緑の野外部屋）に繋がっており、ここには円形ホール,噴水の他に小さなサロンも用

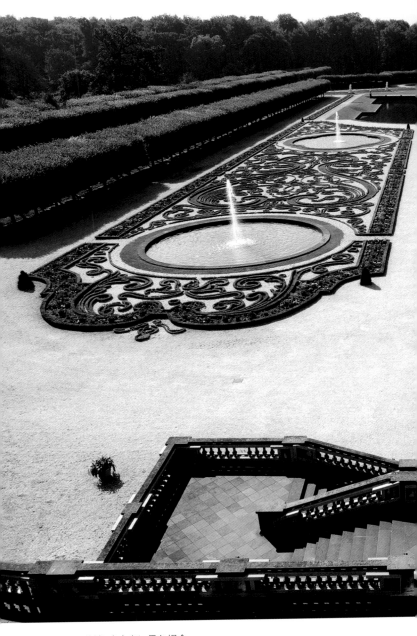

区画花壇、南向きに見た場合

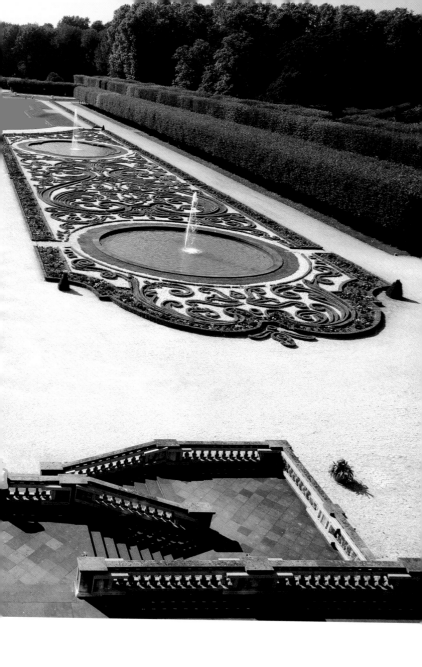

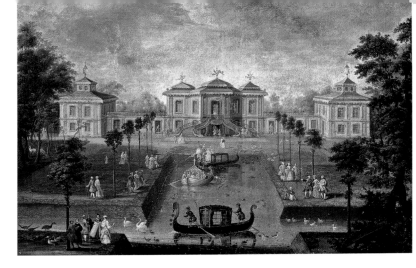

インド館、東側から見た光景

意されている。このフランス式庭園の南先端部は単純な芝生による区画部分である。

　現在見るバロック様式の区画花壇は、1933年から1935年に地中から見つかりそのまま保存されていた図面を手本にしてプロイセンの庭園芸術指導者ゲオルク・ポテンテの指導により再現されたものである。1984年から1986年にかけて最後の手入れが行われた。

　動物園の東側ではまっすぐな運河が公園内の2軒の東洋風の城を互いに連結させていた。2軒の城とは、現在の大型人工池の島に建てたカタツムリの家（別名ヒュアキントス城、1750年から1760年にかけて建設、1776年には既に撤去）と、中国の宮廷風のいわゆるインド館（別名La maison sans gêne無強制の館、1745年から1750年に建設、1822年撤去）である。

　1842年からペーター・ヨーゼフ・レネはプロイセンのフリードリヒ・ヴィルヘルム4世のためにブリュールの公園をイギリスの風景式庭園に造り上げた。これは現在でも森の雰囲気を決定的なものにする要素である。レネは1844年に開通したケルン－ボン間の鉄道路線をも庭園内に導入し、島の池の部分に掛けた美しい飾りのある橋の上を通過させたが、これは当時の技術としてはセンセーショナルなことであった。

ホルガー・ケンプケンス

# 天使の聖マリア教会（城の付属教会）

　アウグストゥスブルク城の西側にあるフランシスコ会修道院の
天使の聖マリア教会は、選帝侯クレメンス・アウグストの時代に
大きなオランジェリーと祈祷所が設置されたために城の建物に
接続し、その付属教会となっていた。ケルン大司教ヘルマン・フォ
ォン・ヘッセン4世（1480－1508）は1491年から1493年にかけて
後期ゴシック様式の教会を建立したが、これに続いて修道院が
創設された。クレメンス・アウグストの時代に建物を城兼宮廷付
属教会として使用するにあたって、バロック様式化された。1743
年、教会入り口にホールを構築し、教会の前庭には柵が取り付け
られた。1744年には聖フランシスコとパドアの聖アントニウスを
称えて内部両側に祭壇が設置された（1996から1999年に再構
築）。説教壇の取付けは最後で、1757年である。既に1745年には
新祭壇を造るためにバルタザール・ノイマンに設計依頼がなさ
れていた。1746年までにノイマンの案を実現に移したのはヴュ
ルツブルクの芸術工芸職人であるが、各種の彫像は宮廷彫刻家
ヨハン・ヴォルフガング・アウヴェラの作品とされている。
　1944年の戦災の後、1955年から1961年にかけて再構築され
た大理石と化粧漆喰壁の高祭壇は典型的なノイマンの作品で
ある。これは内陣内部の天蓋として造られ、4本の柱が実際の祭
壇を取り囲んでいる。祭壇下には選帝侯の守護聖人、聖クレメン
スと聖アウグスティヌスの聖遺物を安置した胸像があり、その
上では受胎告知の場を表現した等身大の像が4人の天使に囲ま
れている。祭壇背後の壁にある円形の鏡は、光の環に包まれた
神の目を意味している。選帝侯は自分の祈祷室から後ろの祭壇
台上で行われているミサ聖祭に与れるように鏡の向きを変える
ことができたのである。天蓋を飾る渦巻の間には泡のようなロ
ココ装飾に囲まれた選帝侯の紋章が見える。天蓋の最上部にあ
る冠りは選帝侯用の帽子である。

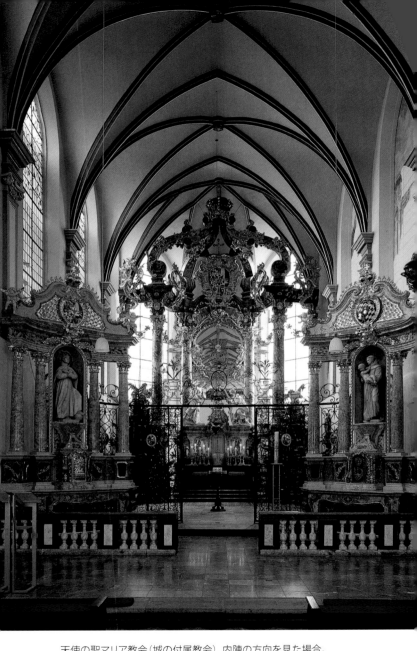

天使の聖マリア教会（城の付属教会）、内陣の方向を見た場合。

## 主要参考文献

ヴィルフリート・ハンスマン「ブリュール城の階段の間と大型新アパルトマン、各主要部分の構成に関する研究」デュッセルドルフ1972年。

ヴィルフリート・ハンスマン「ブリュールのアウグストゥスブルク城」（ラインラント地方の建築と文化遺産についての講演集36号「ブリュールのアウグストゥスブルク城とファルケンルスト城　第一部、ウド・フォン・マインツァー編」）、ヴォルムス、2002年。

エーリック・ハルトマン「ブリュールの城構築計画に関する新しい歴史」：ワルラフ・リヒャルツーJahrbuch LXXIV（2013）、137–174頁。

トーマス・イーヴェ「ケルン選帝侯クレメンス・アウグストのための食器セット」焼き物協会誌、デュッセルドルフ、195号（2007）、3–63頁

マルク・ユンパース「ブリュールのアウグストゥスブルク城：インド館と音楽の間」未発表修士論文、ボン2008年。

ブリュールのアウグストゥスブルク城、展示カタログ：「18世紀の領主兼芸術保護者選帝侯クレメンス・アウグスト、没後200年記念展示会」ケルン1961年。

展示カタログ「天国のヒビークレメンスアウグストとその時代」フランク・ギュンター・ツェーンダー、ヴェルナー・シェフケ編、ケルン2000年。

ホルガー・ケンプケンス「建築を通して見る18世紀のラインラント地方における隠棲と逃避」、「美の理想、ライン地方のバロックとロココ様式」（天国のヒビVI）、フランク・ギュンター・ツェーンダー編、ケルン2000年、45–70頁。

ホルガー・ケンプケンス「ケルン選帝侯ヨーゼフ・クレメンスとクレメンス・アウグスト時代の宮廷の食卓」「美の理想。ライン地方のバロックとロココ様式」（天国のヒビVI）」、フランク・ギュンター・ツェーンダー編、ケルン2000年、407–444頁。

ベルント・レーマン「国王と民衆の庭園、ペーター・ヨーゼフ・レネとブリュール城の庭園」（ライン地方記念碑と景観保護協会、年鑑2000年）、ケルン2000年。

マルティン・シュトゥンプフ「ブリュールのアウグストゥスブルク城の夏季用アパルトマン」「美の理想。ライン地方のバロックとロココ様式」（天国のヒビVI)」、フランク・ギュンター・ツェーンダー編、ケルン2000年、91–110頁。

クリスティアーネ・ヴィンクラー「選帝侯クレメンス・アウグスト統治時代（1723–1761）のボンとブリュールにおける選帝侯の家政に関する調査」、（未発表修士論文）、ボン2001年。

写真　表紙表側: 階段ホールの地階

写真　裏側: 東側から見た城

DKV編集
アウグストゥスブルク城、ブリュール
ユネスコ世界遺産委員会刊行アウグストゥスブルク城とファルケン
ルスト城

写真提供:
全写真:ユネスコ世界遺産委員会アウグストゥスブルク城とファルケン
ルスト城 (撮影:フロリアン・モンハイム、クレーフェルト)
除・
6頁:提供バイエルン州国立絵画収集: ©Blauel/Gnamm Artothek
13頁及び19頁:提供城文書管理、ブリュール
14頁、16頁、94頁、96頁:提供LVR-ラインラント地方記念建造物保護局、
プルハイムーブラウワイラー
25頁:提供フィロメナ・カルボネ、ボン
106/107頁:提供クラウス・ヴォールマン、ケルン/ベルギッシュグラド
バッハ

著者:ヴィンフリート・ハンスマン、マルク・ユンパース、ホルガー・ケンプ
ケンス、クリスティアーネ・ヴィンクラー

編集:マルク・ユンパース、クリスティアーネ・ヴィンクラー

編集部:ブリギッテ・マイザー、ウルリッヒ・シェーファー

翻訳: Atsuko Lenarz

レイアウトと製作:エドガー・エンドル

複製:ラナレプロ社、ラナ(南チロル)

印刷と装丁: F&Wメディアセンター、キーンベルク
ドイツ国立図書館による文献案内
本出版物はドイツ国立図書館文献目録に収録済み。
詳細http://dnb.d-nb.de

第2版
ISBN 978-3-422-02422-9
© 2015 Deutscher Kunstverlag GmbH Berlin München